플러스펜으로 그리는 오늘의 설렘

날마다 수성펜 수채화

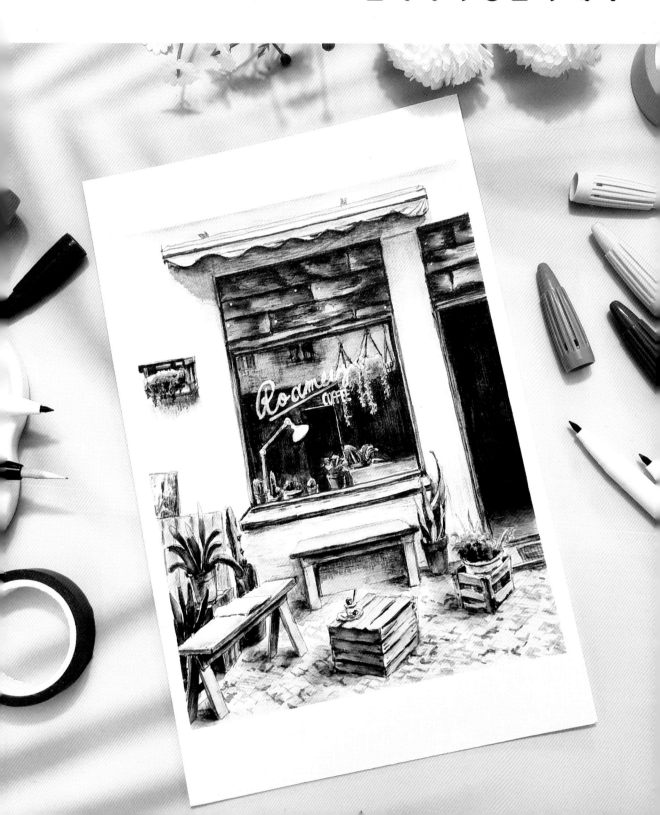

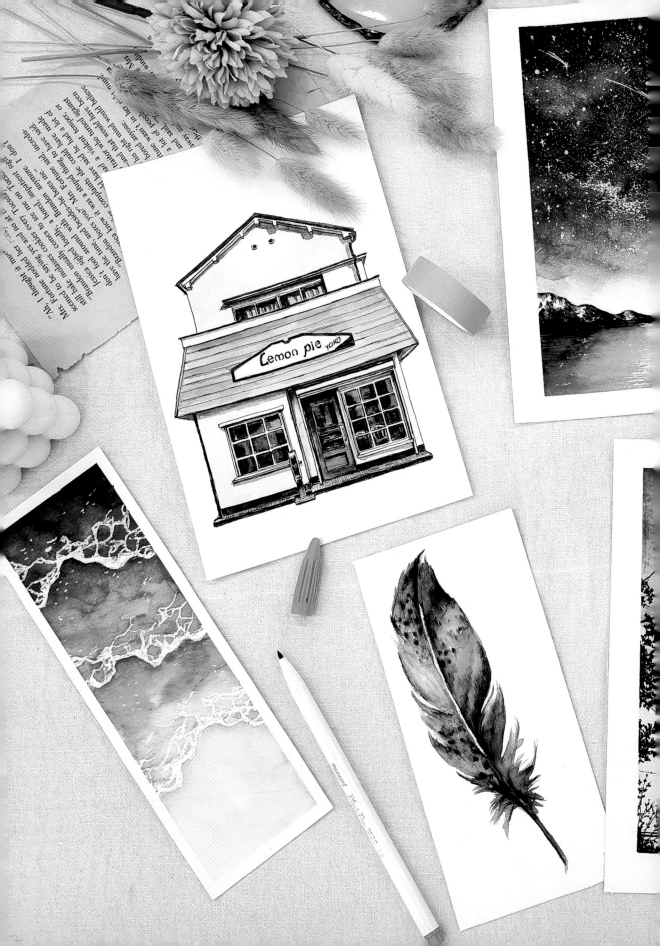

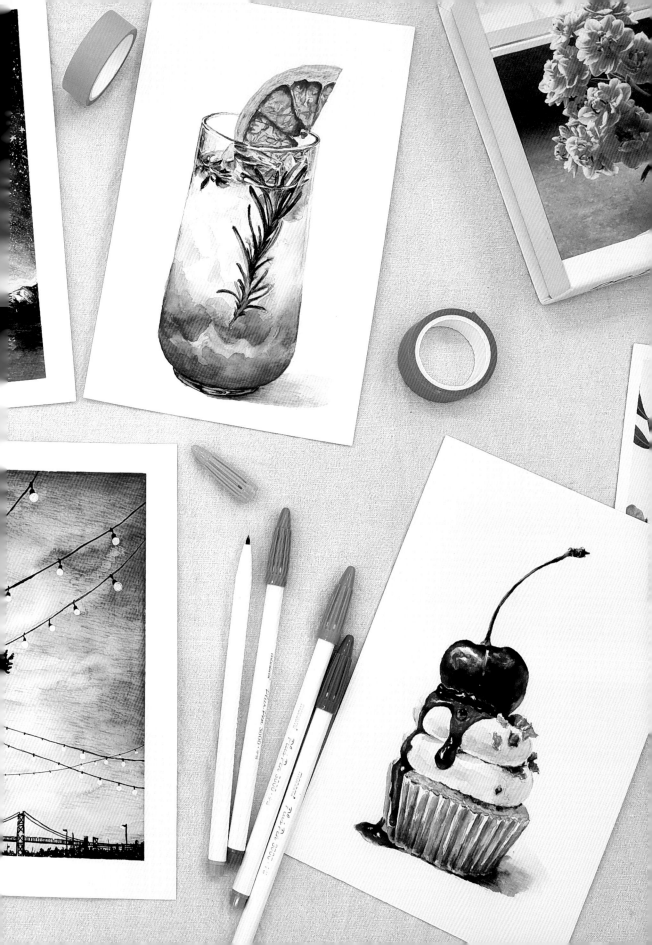

2020. 눈기다려드

날마다
수성펜 수채화

날마다
수성펜 수채화

초판 인쇄일 2022년 7월 29일
초판 발행일 2022년 8월 5일

지은이 노영화(놀이터 아트)
발행인 박정모
등록번호 제9-295호
발행처 도서출판 혜지원
주소 (10881) 경기도 파주시 회동길 445-4(문발동 638) 302호
전화 031) 955-9221~5 팩스 031) 955-9220
홈페이지 www.hyejiwon.co.kr

기획·진행 박주미
디자인 조수안
영업마케팅 김준범, 서지영
ISBN 979-11- 6764-019-2
정가 16,000원

플러스펜으로 그리는 오늘의 설렘

날마다
수성펜 수채화

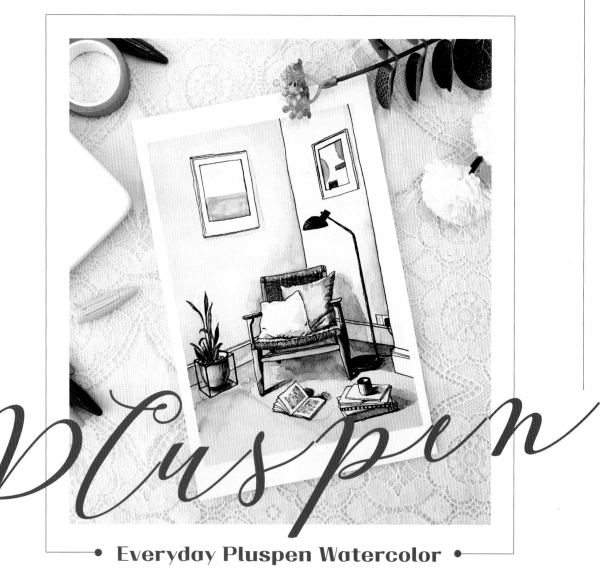

Pluspen

• Everyday Pluspen Watercolor •

혜지원

Prologe

안녕하세요. 수성펜 수채화로 따듯하고 아기자기한 그림을 그리는 놀이터 아트, 노영화입니다. 귀여운 동·식물, 풍경화 등 일상에서 소소한 힐링을 전하는 소재로 유튜브와 인스타그램에서 소통하고 있어요.

서양화를 전공해서 오랫동안 수채화를 그려 왔고 귀여운 유치원 친구들부터 성인까지 다양한 연령의 수강생을 만나며 수채화 강의를 하고 있답니다. 긴 시간 동안 수채화 강의를 하며 매번 초보 수강생에게 가장 많이 들은 이야기는 "수채화는 어려워요", "제가 잘할 수 있을까요?"였어요. 사실 미세한 물 조절을 통해 효과적으로 수채화의 느낌을 표현하는 건 초보자에게 너무나 어려운 일이고, 반복 연습으로 인해 물과 종이에 익숙해지기도 전에 흥미를 잃는 경우가 많아요. 그래서 늘 저의 고민 중 하나는 '어떻게 하면 좀 더 쉽고 재밌게 그릴 수 있을까?'였어요.

그러던 중 우연히 수성펜으로 수채화를 그리게 되었는데, 필기를 할 때는 쉽게 번져 아쉬웠던 수성펜이 그림을 그릴 때는 원하는 부분만 칠하고 물을 조금만 사용해 번져도 효과적으로 원하는 수채화 느낌을 낼 수 있는 화구가 된다는 게 너무 신기했어요. 그때부터 '간단한 그림을 넘어서 수성펜만으로도 완성도 있는 작품이 가능할까?'가 몹시 궁금해져서 사물부터 풍경에 이르기까지 수성펜으로 다양한 그림을 그리며 재료에 대해 연구했답니다.

처음에는 수채화의 간단한 대용품 정도로만 생각했던 수성펜이었지만, 수성펜으로 그린 다양한 그림이 차곡차곡 쌓이면서 짧은 시간에 섬세하고 멋진 효과를 낼 수 있는 수성펜 수채화의 매력에 푹 빠지게 되었어요. 지금은 펜으로 조용히 그림을 그리는 시간이 일상의 가장 큰 힐링이랍니다.

하얀 도화지에 붓으로 무언가를 그리는 게 두려우신가요? 붓으로는 섬세한 표현을 해 내기가 쉽지 않지만, 펜 끝으로는 충분히 가능하답니다. 섬세한 표현을 하고 싶은 곳은 필기하듯 슥슥 그리고 펜 선 주변을 가볍게 붓질하기만 하면 누구나 손쉽게 물 느낌을 살린 섬세한 수채화를 완성할 수 있어요.

큰맘 먹고 구매했지만 생각처럼 표현되지 않아 포기하고 책상 한편에 먼지 쌓인 재료들이 있으신가요? 그렇다면 가볍게 수성펜 수채화로 다시 도전해 보시면 어떨까요? 수성펜은 가볍게 사용할 수 있는 재료지만 표현할 수 있는 수준은 절대 가볍지 않은 아주 멋진 재료예요. 펜과 종이, 워터브러시만 있다면 어디서든 장소에 구애받지 않고 기억하고 싶은 일상의 모습을 멋지게 표현할 수 있어요.

이 책은 아주 간단한 기본 기법부터 섬세하고 완성도 있는 작품까지 다양한 기법과 표현 방법을 한 권에 차근차근 담아 초보 분들도 부담 없이 시작할 수 있고, 난이도 있는 그림을 그려 보고 싶은 분들에게도 도움을 줄 수 있도록 구성했어요.

날마다 수성펜 수채화

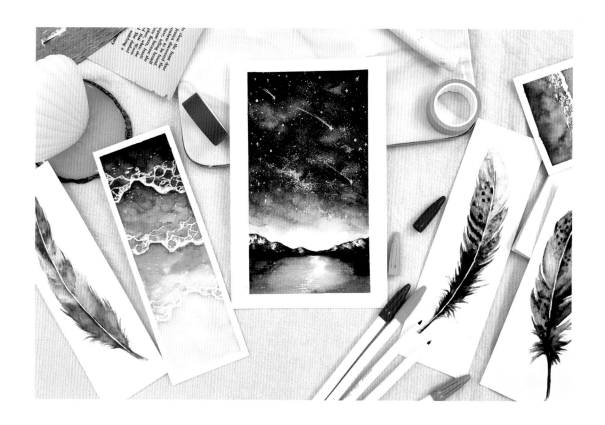

　어린 시절, 물감과 종이만 있으면 마냥 즐거웠던 건 멋지게, 그럴싸하게, 잘 그려야 한다는 편견이 없어서가 아니었을까요? 잘 그려야 한다는 부담감만 덜어 내도 충분히 즐겁게 멋진 그림을 그릴 수 있어요. 꼭 한 장으로 멋지게 완성하지 않아도 돼요. 망쳐도 되고, 여러 번 시행착오를 거쳐도 되고, 번져서 뭉개져도 됩니다. 시간이 지나고 나면 망친 그림, 번져서 속상했던 그림이 더 멋진 작품이 될 수도 있어요. 잘 그린 그림이 좋은 그림이 아니라 온전히 자신에게 집중하며 그린 그림이 그 자체로 멋진 작품이에요.

　이 책을 보는 여러분에게 수성펜 수채화가 일상에 활력과 마음의 여유를 가질 수 있는 작은 선물이 되었으면 좋겠습니다. 놀듯이 쉽고 즐겁게 그려 보세요.

놀이터 아트 노영화

Contents

Part 01

수성펜 수채화를 그리기 위해서

Part 02

쉽게 그리는 한 장 그림

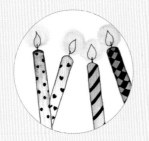

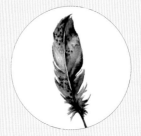

날마다 수성펜 수채화

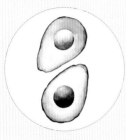
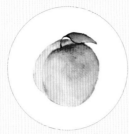
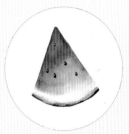
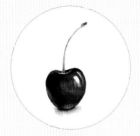
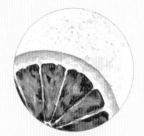

Contents

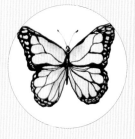
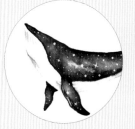
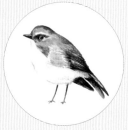
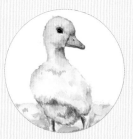
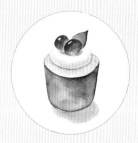
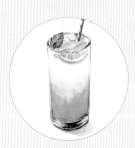
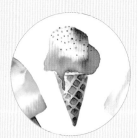
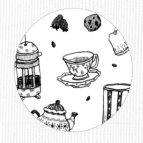

멋진 오늘을 기억하는 풍경 한 장

Contents

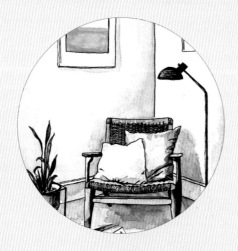
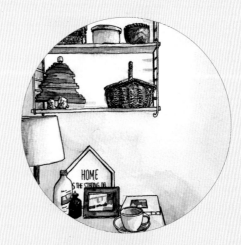
날마다 수성펜 수채화

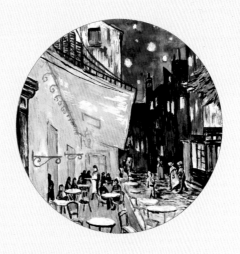

Part 10

패턴과 함께 그리는 수성펜 수채화

Pluspen Watercolor

수성펜 수채화를
그리기 위해서

#1 수성펜 수채화 필수 재료

#2 수성펜 수채화 추가 재료

#3 수성펜 수채화 기본 기법

#4 컬러차트 만들기

수성펜 수채화 필수 재료

수성펜 수채화는 일반 수채화보다 재료가 훨씬 간편해서 휴대성이 뛰어납니다.
펜, 종이, 워터브러시, 휴지만 가방에 쏙 넣으면 언제 어디서든 슥삭슥삭 그릴 수 있어요.

모나미 프러스펜

　모나미 프러스펜은 색색깔 수성펜으로, 필기도구로서 많은 사람들에게 오랫동안 사랑받아 왔죠. 그런데 필기할 때 물에 쉽게 번져 속상했던 프러스펜이 멋진 수채화 도구가 된다는 사실을 알고 계셨나요?

　수채화를 그릴 때 색이 뭉개지거나 물 조절이 힘들어서 표현하기 어려웠던 것들을 세밀한 펜촉으로 섬세하게 표현할 수 있고 원하는 부분만 물에 번지게 해 수채화 같은 효과를 낼 수 있어요. 24색, 36색, 48색 그리고 최근에는 60색까지 출시되어 더욱더 다채로운 색 표현이 가능해졌답니다. 36색, 48색, 60색 모두 사용 가능하지만, **이 책에서는 색을 찾아 쓰기 편하고 가짓수가 적당한 48색을 선택했어요.**

워터브러시(물붓)

　물통이 필요 없는 만능 붓 '워터브러시'. 붓 뒤쪽에 작은 물통이 일체형으로 결합되어 있어서 엄지와 검지로 쉽게 물 조절을 할 수 있어요. 붓 하나로 어렵지 않게 다양한 표현이 가능한 워터브러시는 처음 그림을 그리는 초보 분들과 간편하게 그림을 그리고자 하는 분들께 적극 추천해 드려요. 다양한 워터브러시 중 저는 **모가 적당히 탄력 있는 사쿠라 워터브러시(중 사이즈)를 쓰고 있답니다.**

종이

　수채화를 그릴 때는 종이가 가장 중요해요. 수채화를 그리다가 때처럼 종이가 일어나거나 종이에 구멍이 뚫리는 등 물 조절이 힘들었던 경험이 있으시죠? 사실 그건 실력이 없거나 붓 터치가 잘못되어서라기보다는 종이가 원인인 경우가 많아요.

　종이는 압축의 정도에 따라 황목, 중목, 세목으로 나뉘는데 세목으로 갈수록 압축을 많이 해서 종이 표면이 매끈해요. 종이는 개인 취향에 따라 선호도가 다르기 때문에 자신에게 맞는 종이를 선택하는 것이 좋지만 저는 초보 분들, 그리고 수성펜 수채화를 하시는 분들에게는 중목을 추천해 드려요. 이 책에 나와 있는 모든 그림은 **캔손 몽발 300g에 그렸어요.**

휴지

아주 사소하지만 가장 중요한 재료 중 하나예요. 수성펜 수채화는 워터브러시로 물 조절을 하기 때문에 붓을 물통에 담가 씻을 수 없어 휴지가 필요해요. 붓 모에 물이 많을 때나 색을 조절할 때, 색을 바꿔야 할 때 등 많은 경우에 유용하게 쓰인답니다.

두루마리 화장지보다는 **냅킨이나 키친타월 등 조금 두껍고 질긴 휴지**를 추천해드려요.

샤프(연필), 지우개

스케치 없이 펜으로만 느낌을 표현할 수도 있지만 다양한 형태를 그릴 때 밑그림이 없으면 불안하죠. 수성펜 수채화는 색이 맑고 물 느낌이 나는 수채 표현을 자주 하게 되므로 4B보다는 필기도구로 쓰고 있는 **샤프나 HB 정도의 연필**로 연하게 스케치하는 것이 좋아요.

지우개는 잘 지워지고 편하게 쓸 수 있는 것으로 준비해 주세요.

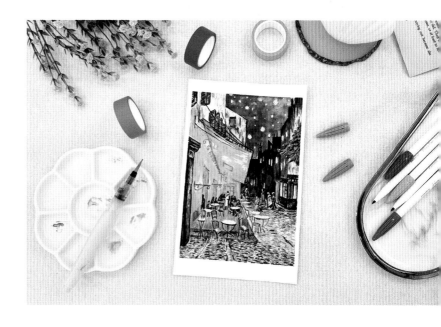

수성펜 수채화 추가 재료

필수 재료 외에 그림의 완성도를 높여 줄 재료들이에요.
수성펜 수채화를 빛낼 추가 재료들을 함께 사용하면 훨씬 다채롭고 다양한 기법을 표현할 수 있어요.

도자기 팔레트

　팔레트는 48색에 없는 중간색을 만들거나, 팔레트에 펜으로 색을 칠한 뒤 물을 조절해서 연한 톤을 표현할 때 유용해요. 또 물로 스케치하고 색을 번지는 기법을 사용할 때도 자주 쓰인답니다. 도자기 팔레트를 준비하기 번거롭다면 사진의 위쪽에 있는 것과 같은 납작한 접시를 사용할 수도 있어요.

마스킹 테이프

　풍경을 그리거나 바탕을 칠하는 그림을 그릴 때 종이의 테두리를 깔끔하게 남기기 위해 이용해요. 마스킹 테이프의 두께는 매우 다양한데, 너무 두꺼우면 테두리 간격 조절이 힘드니 **15mm 정도 두께의 마스킹 테이프**를 준비해 두시면 좋아요.

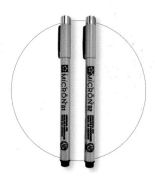

피그먼트 펜

　드로잉의 느낌을 내고 싶을 때, 섬세한 스케치에 간단하게 색을 입혀 표현하고 싶을 때, 풍경의 실루엣을 표현할 때 등 피그먼트 펜은 다양한 상황에서 그림을 그리는 데 무척 유용하게 쓰인답니다. 여러 회사에서 다양한 굵기의 펜이 나오는데, 이 책에서는 **사쿠라 피그마 마이크론 01**을 주로 사용했어요. 숫자가 커질수록 펜촉이 두꺼워지니 표현하고자 하는 것에 따라 원하는 굵기로 선택하면 좋아요.

화이트 젤 펜

그림에 하이라이트를 주거나 풍경 그림에서 별, 달, 눈, 해변의 부서지는 파도 등을 표현할 때, 다양한 방법으로 아주 유용하게 사용할 수 있어요. 저는 **사쿠라 젤리롤 1.0mm**를 주로 사용했는데, 시중에 여러 브랜드의 젤 펜이 나와 있으니 여러분이 써 보시고 마음에 드는 것으로 선택하시면 돼요.

화이트 아크릴 물감

젤 펜보다 더 넓은 범위의 포인트를 표현하거나 선명한 효과를 원할 때 사용해요. 아크릴 물감은 은폐력이 좋고 빨리 건조되지만 건조되고 나면 굳어서 붓을 사용할 수 없으니 아크릴 물감 사용 시 붓과 물통(일회용 컵 가능)을 준비해 주세요.

아크릴 물감도 다양한 회사에서 생산되고 있는데 **신한과 알파의 물감이 부담 없이 무난하게 쓰기 좋아요.**

세필

책에서는 주로 워터브러시를 사용하지만, 추가로 세필이 있으면 조금 더 섬세한 물 조절을 할 수 있고 아크릴 물감을 쓸 때도 사용할 수 있어 좋아요. 붓은 처음부터 너무 고급 제품을 고르기보다는, **화홍 4호 정도**의 가볍게 사용할 수 있는 붓을 고르시는 걸 추천해 드려요.

화이트 마카

젤 펜이 없을 때나 젤 펜보다 화이트 포인트를 좀 더 강하게 주고 싶을 때 사용해요. 책에서는 **포스카 마카**를 사용했어요.

수성펜 수채화 기본 기법

수성펜 수채화는 물과 만나면 일반 수채화와 흡사한 느낌이 나지만 그리는 방식은 사뭇 달라요.
물감의 양으로 농담과 색을 조절하는 수채화와 달리 수성펜 수채화는 펜의 각도와 선의 겹침, 펜 선의 강약 등으로
농담과 색 조절을 하기 때문에 선 쓰는 방법과 기본 기법을 배우는 게 아주 중요합니다.
처음에는 수채화와 달라 어색할 수 있지만 연습하다 보면 수채화보다 훨씬 수월하게 표현할 수 있고,
기초만 잘 다져 두어도 다양한 그림에 응용할 수 있으니 자신감을 가지고 시작해 보세요.

1) 펜 잡는 방법

　수성펜 펜촉의 끝은 매우 뾰족하지만 옆면은 날카롭지 않아서 부드럽게 색을 칠할 수 있어요. 펜촉의 특성을 살려 펜의 각도에 따라 활용하는 방법을 익혀 봐요.

　펜과 종이의 각도를 직각에 가깝게 세워 선을 그으면 그림처럼 아주 얇은 선이 그려지는데요, 수성펜 수채화에서는 펜을 직각으로 세워 기본 색을 칠하면 펜의 잔상이 많이 남고 색이 잘 채워지지 않는답니다.

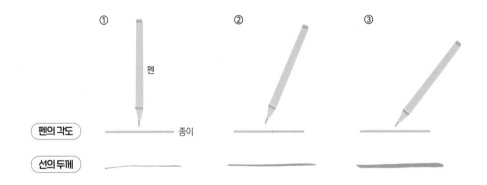

　②번은 펜을 60도 정도 기울기로 기울여 선을 그었고, ③번은 45도 정도의 기울기로 선을 그었는데 펜을 잡는 각도만으로도 선의 굵기와 느낌 차이가 많이 나죠? 그림에서 볼 수 있듯, 같은 펜으로 선을 그어도 펜의 각도에 따라 선의 느낌이 달라지고 쓰임도 달라져요. ③번은 물 느낌을 많이 낼 때, 넓은 바탕을 칠할 때 주로 사용하고 ②번은 그리는 사물의 전체적인 색을 칠할 때 사용해요. ①번은 그림을 어느 정도 완성하고 마지막에 세밀한 정리를 할 때 사용한답니다.

　저는 주로 간단한 그림은 ③번-②번 순서로 그리고 섬세하고 복잡한 그림은 ③번-건조-②번-건조-①번으로 마무리 순으로 그려요. 펜의 기울기에 따른 선의 느낌과 선을 그리는 순서를 기억하면 조금 더 수월하게 표현할 수 있으니 ②번과 ③번으로 선을 긋는 연습을 여러 번 해 보세요.

2) 선 긋고 번지기

선이 물과 만나 면이 되도록 하는 연습으로, 수성펜 수채화의 가장 중요한 기법이에요. 좋아하는 색으로 여러 번 연습해 보면서 색 번지기에 익숙해져 봐요.

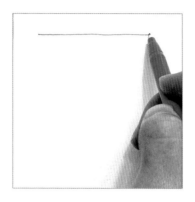

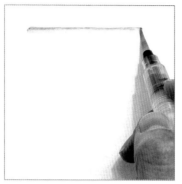

1 펜을 45도 혹은 60도 각도로 세워 선을 그려요.

2 그려 둔 선 위에 워터브러시로 물을 칠하면 칠한 선 주변으로 색이 번져 부드러워지는 것을 볼 수 있어요.

❶ 선 겹침에 따른 색 번지기

같은 색이라도 한 번 칠하는 것과 여러 번 칠하는 것은 색의 농도와 느낌이 달라요. 선의 겹침에 따른 번짐의 차이를 확인해 보세요.

1 펜으로 선을 그리고 중간중간 여러 번 덧칠해요.

2 워터브러시로 직선을 따라 물을 칠하고 아래로 번지게 하면 여러 번 겹쳐 칠한 곳은 더 넓게 번지는 것을 볼 수 있어요.

❷ 색 이어 칠하기

칠한 색을 이어 칠하면 붓에 남은 색으로 자연스러운 연한 톤을 만들 수 있어요. 다양한 그림에서 연한 색 표현에 응용할 수 있답니다.

① 선 겹침에 따른 색 번지기에서 선을 칠하고 나서 붓에 남아 있는 색으로 선을 그리면 연한 톤이 자연스럽게 표현돼요. 이런 연한 톤은 그림을 그리다가 자연스럽게 이어지는 밝은 부분을 표현할 때 응용하여 사용할 수 있어요.

3) 물의 양에 따른 색 번지기

펜으로 색을 겹쳐 칠하는 정도에 따라서 색에 변화를 주기도 하지만 같은 색이라도 물의 양에 따라 다른 느낌을 낼 수 있어요. 물 조절을 연습해 봐요.

1 마음에 드는 색으로 비슷한 크기의 동그라미를 세 개 그려요(두세 번 선을 따라 덧칠해 주면 더 좋아요).

2 워터브러시의 튜브를 꾹 짜서 붓 전체에 충분히 물을 적시고 붓 끝만 살짝 두드려 떨어지는 물을 닦아요.

3 물을 적신 워터브러시로 첫 번째 동그라미를 칠해요.

4 두 번째 동그라미는 첫 번째보다 물을 좀 더 닦아 내고 물을 칠해요.

5 세 번째 동그라미는 물기가 거의 없는 워터브러시를 사용해 테두리 주변으로 붓질해요.

물의 양이 가장 많은 첫 번째는 테두리도 거의 사라지고 촉촉한 느낌이 들지만 세 번째로 갈수록 건조한 느낌이 들고 펜의 잔상도 남아 있어요.
이렇게 같은 색이라도 물의 양에 따라 다른 느낌을 낼 수 있으니 여러 색으로 물의 양 조절을 연습해 보세요.

4) 한 가지 색 그러데이션

앞에서 선을 덧칠해 색 번지기를 연습했다면 좀 더 심화시켜서 한 가지 색을 순차적으로 겹쳐 자연스러운 그러데이션을 만드는 방법을 연습해 봐요. 한 가지 색 그러데이션은 수성펜 수채화에서 가장 많이 쓰는 기법으로, 다양한 색으로 연습하면 펜의 성질과 각 색깔의 번지는 정도의 차이를 익혀 볼 수 있어요.

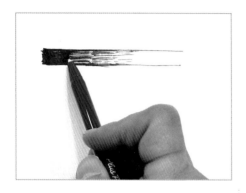

1 펜으로 위, 아래 선을 적당한 두께로 그리고 왼쪽으로 갈수록 선이 겹치는 횟수를 늘려 점차 진하게 칠해요.

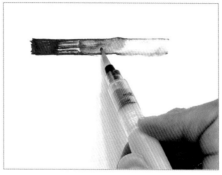

2 오른쪽 맨 끝, 색이 없는 곳부터 선의 겹침이 많은 왼쪽으로 물을 칠해요. 색을 풀어 주며 색의 농도를 관찰해 보세요.

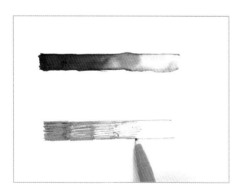

3 다른 색으로도 위와 같은 방법을 사용해 칠해요.

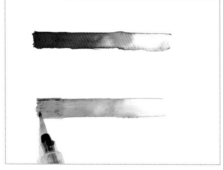

4 2와 같은 방법으로 물을 칠해 그러데이션을 만들고 색의 변화를 관찰해 봐요.

5) 그러데이션 방향에 따른 색 번짐

앞서 연습했던 **선 겹침에 따른 색 번지기**를 응용해서 번짐의 방향에 따른 색의 농담 표현을 연습해 봐요. 같은 색과 톤이라도 번지는 방향에 따라 번짐의 양을 자유자재로 표현할 수 있습니다.

물의 느낌을 더 내고 싶거나 색을 넓은 부분에 표현하고자 할 때는 진한 곳에서 연한 곳으로, 특정한 부분만 번지게 하여 표현하고 싶을 때는 옅은 곳에서 진한 곳으로 번지면 표현하고자 하는 의도에 따라 손쉽게 그러데이션을 표현할 수 있어요.

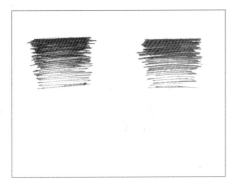

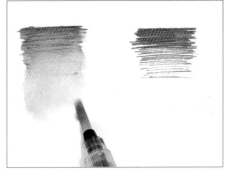

1 한 가지 색 그러데이션을 했던 방법과 같이 아래로 갈수록 선의 겹침을 적게 하여 수성펜을 2~3cm 정도 칠해요.

2 워터브러시를 사용해 위쪽 진한 곳부터 아래쪽으로 지그재그로 물을 칠해 그러데이션해요.

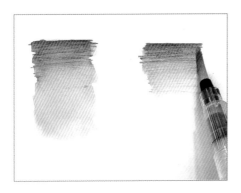

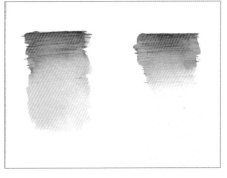

3 오른쪽은 아래의 옅은 부분에서 진한 쪽으로 그러데이션해요.

4 같은 색이지만 색이 진한 곳부터 붓질한 왼쪽은 번지는 면적을 넓게 표현할 수 있고, 옅은 곳부터 붓질한 오른쪽은 수성펜으로 칠한 영역과 비슷한 면적으로 그러데이션된 걸 볼 수 있어요.

6) 색 띠어 칠하기 vs 색 이어 칠하기

앞에서 연습했던 **한 가지 색 그러데이션**을 응용해서 두 가지 색 그러데이션을 표현해 봐요.

수성펜은 보통 여러 색을 겹쳐 그러데이션하기 때문에 혼색하는 연습은 많이 해 볼수록 좋은데요, 색을 섞어 그러데이션을 할 때도 색 사이를 띠어 그러데이션하는 것과 색과 색을 겹쳐 그러데이션하는 것은 다른 느낌을 낼 수 있어요.

1 두 가지 색을 준비해요. 왼쪽은 두 색을 떨어뜨려 가운데 방향으로 갈수록 연하게 칠하고, 오른쪽은 진한 색을 먼저 칠한 후 연한 색을 겹쳐 아래로 갈수록 연하게 칠해요.

2 띠어 둔 두 색을 칠해요. 워터브러시를 사용해 진한 색은 위에서 아래로, 연한 색은 아래에서 위로 그러데이션해 두 색이 만나도록 해요.

3 오른쪽은 위에서 아래 방향으로 붓질해 그러데이션해요.

4 왼쪽은 두 색이 유지된 채 가운데 연하게 그러데이션되고, 오른쪽은 두 색이 섞여 서서히 연한 색으로 그러데이션된 것을 볼 수 있어요.

5 두 방법을 응용해서 나뭇잎을 표현해 봐요. 나뭇잎을 그린 뒤 왼쪽 잎은 색을 띠어 칠하고 오른쪽 잎은 색을 이어 잎의 중간 정도까지 칠해요.

6 왼쪽은 양 끝에서 가운데 방향으로 색을 번지고 오른쪽은 아래에서 위쪽으로 색을 이어 칠해 잔여 색으로 잎의 끝을 마무리해요.

색과 색 사이를 띠어 그러데이션하면 형태가 선명하면서도 색과 색 사이는 밝은 중간톤을 낼 수 있고, 색과 색을 이어 칠한 후 그러데이션을 하면 두 색이 섞여 은은하게 표현할 수 있어요.

7) 팔레트에 색 섞기

수성펜으로 채색하다 보면 원래 진한 컬러인데 연한 물 느낌으로 표현하고 싶을 때가 있죠. 물감은 팔레트에서 색을 만들어 쓸 수 있지만, 수성펜은 펜 자체의 색을 연하게 만들 수는 없어요. 그럴 때는 팔레트에 색을 칠해 원하는 연한 컬러를 만들어 채색할 수 있답니다. 단색으로 연한 톤을 표현할 때뿐만 아니라 여러 컬러를 섞어 중간톤의 연한 색을 만들 때도 아주 유용한 기법이에요. 팔레트를 이용한 색 섞기를 배워 봐요.

1 마음에 드는 두 색을 골라 팔레트에 칠해요.

2 워터브러시에 물을 묻히고 팔레트에 칠한 색과 섞어 색을 연하게 만든 다음 꽃을 그려요. 꽃이 아닌 다른 사물로 연습해도 괜찮아요.

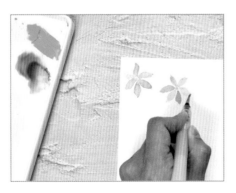

3 이번에는 좀 더 연한 색을 만든 다음 워터브러시에 묻혀 꽃을 표현해요.

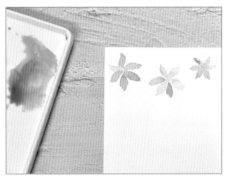

4 마지막은 두 색을 섞어 칠해 색의 변화를 관찰해 보세요.

8) 질감 표현하기

어느 정도 기본기에 익숙해지면 다양한 사물을 그리고 싶다는 생각이 드실 거예요. 펜의 터치와 방향에 따라 다양한 질감 표현도 가능해요. 질감 표현법을 익혀 두시면 여러 그림에 응용할 수 있답니다. 간단한 질감 표현을 익혀봐요.

❶ 매끈한 표현

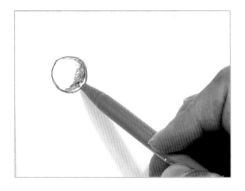 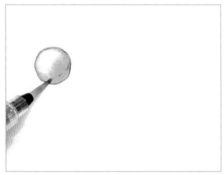

1 원을 그리고 오른쪽으로 갈수록 점차 어두워지도록 반원 모양으로 비스듬하게 여러 번 덧칠해 어두운 부분을 표현해요.

2 밝은 쪽 테두리에서 어두운 쪽으로 결을 따라 동그랗게 문질러 붓질하면 입체감 있는 매끈한 원을 표현할 수 있어요.

❷ 인형, 동물 등의 털 질감 표현

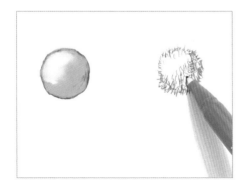 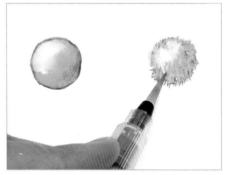

1 펜을 세워 짧은 선을 동그라미 형태가 되도록 여러 번 그리고, 어두운 부분을 중심으로 선을 여러 번 겹쳐 그려요.

2 워터브러시를 사용해 선을 그려 둔 방향대로 콕콕 찍어 짧은 터치로 붓질하면 복슬복슬한 털의 질감을 표현할 수 있어요.

❸ 솜이나 구름 등의 보송한 질감 표현

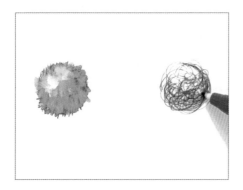 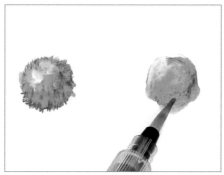

1 동글동글 덤불을 그리듯 선을 그려 형태를 잡고, 어두운 부분은 덤불을 겹치듯 여러 번 그려요.

2 워터브러시로 펜 선을 따라 동글동글하게 붓질 해요.

❹ 질감에 따른 입체감 표현

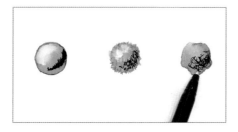

1 건조 후에 진한 색으로 한 번 더 어두운 부분을 덧칠해요.

2 밝은 부분에는 물을 칠하지 않고 어두운 부분 주변으로 처음 칠했던 터치의 방향을 살려 물을 칠하면 더욱더 입체감 있는 질감 표현이 가능해요.

9) 물 스케치로 칠하기

　물 스케치 후 팔레트 색 섞기로 칠하면 우연적 효과로 자연스러운 느낌을 낼 수 있어요. 스케치 없이 간단하게 물로 형태를 그리고 색을 떨어뜨리면 색과 색이 물 위에 섞이며 자연스럽게 번져 별다른 꾸밈 없이도 멋진 그림을 그릴 수 있답니다.

1　팔레트에 마음에 드는 색을 몇 가지 칠해요.

2　워터브러시에 물을 충분히 묻히고 도화지에 물로 튤립의 형태를 그려요.

3　팔레트에 칠해 둔 색을 워터브러시에 묻힌 후 물스케치한 튤립 위에 떨어뜨려 형태를 따라 그려요.

4　비슷한 계열의 다른 색도 떨어뜨려 나머지 형태도 그려요.

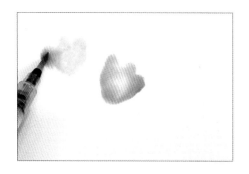

5　2와 같이 물 스케치로 튤립을 그린 후 팔레트에 있는 색을 이용해 튤립을 칠해요.

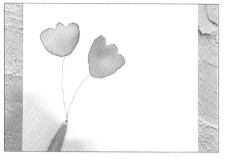

6　건조되면서 색이 은은하게 섞인 것을 볼 수 있어요. 간단하게 줄기를 그려 마무리해요.

10) 붓 튀기기

간단한 사물을 그릴 때, 그림이 완성되어도 배경이 심심한 경우가 있죠. 그럴 때 붓을 튀겨 배경에 포인트를 주면 그림에 활기를 불어넣을 수 있어요. 붓이나 칫솔에 아크릴 물감을 묻혀 잔잔한 별들과 눈이 내리는 모습을 표현할 때도 유용하게 쓰인답니다. 붓을 튀겨 표현하는 방법을 익혀 봐요.

1 팔레트에 표현하고 싶은 색을 칠해요.

2 워터브러시의 몸통을 꾹 눌러 붓에 물을 충분히 적신 후 팔레트에 칠한 색과 섞어요.

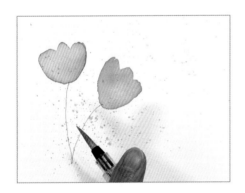

3 연습했던 그림 위에서 손가락으로 워터브러시를 톡톡 두드려요.

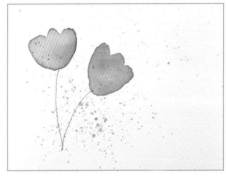

4 튤립만 그렸을 때와는 또 다른 느낌으로 표현할 수 있어요. 한 가지 색 혹은 여러 색으로 연습해 봐요.

11) 닦아 내기

그림을 그리다 보면 색감 조절이 안 되어 너무 진하게 표현되는 경우가 있어요. 수채화는 연하게 표현되었을 경우 덧칠을 해 색을 보완하면 되지만 표현하고자 했던 것보다 진하게 표현되면 수정하기가 쉽지 않아요. 하지만 어느 정도 붓으로 잘 닦아 내면 밝은 부분을 살려 보완할 수 있답니다. 채색한 뒤 붓으로 색을 닦아 내어 밝은 부분을 보완하는 방법을 익혀 봐요.

1 간단하게 작은 컵을 그리고 색을 채워요. 어떤 형태를 그리든 괜찮아요.

2 칠한 색 위에 워터브러시로 물을 칠해요.

3 워터브러시를 깨끗하게 닦은 뒤 물을 살짝 적시고 지우고자 하는 곳과 그 주변을 살살 문질러요.

4 건조가 되면 닦아 낸 곳이 처음 칠했던 색보다 밝아지며 입체감이 생겨요.

> **Tip** 붓으로 너무 많이 문지르면 종이가 벗겨질 수 있으니 수정하고자 하는 부분 주위로 살살 문질러 주세요.

컬러차트 만들기

물감은 팔레트에 짜 놓으면 색을 바로 확인할 수 있기 때문에 그 자체가 컬러차트가 돼요. 하지만 수성펜은 펜의 색과 실제 발색했을 때의 색이 다른 경우가 종종 있어요. 이럴 때 컬러차트를 만들어 놓으면 색을 쓸 때마다 꺼내어 테스트해 보지 않아도 되고, 색이 물에 섞였을 때의 느낌과 펜의 실제 색감을 한눈에 확인할 수 있답니다.

색마다 물에 풀어지는 느낌과 선의 잔상 정도가 달라요. 컬러차트를 통해 펜 선의 잔상이 많이 남는 컬러는 넓은 부분을 칠할 때 주의하거나 다른 색을 보완해서 쓸 수도 있어요. 컬러차트를 만들어 두면 컬러의 이름을 익히기에도 좋으니 기본 기법을 연습하면서 꼭 컬러차트도 함께 만들어 보세요. 형식과 방법은 중요하지 않아요. 자신이 알아보기 쉽게, 비슷한 계열로 색을 정리해 보세요.

1 색의 순서는 비슷한 계열의 연한 색–진한 색 순서로 정하고 아래로 갈수록 선이 겹치는 횟수를 줄여 연하게 칠해요.

2 워터브러시로 위에서부터 그러데이션해 주세요. 같은 색도 진할 때와 연할 때의 느낌이 어떻게 다른지 한눈에 볼 수 있어요.

3 색 아래 피그먼트 펜으로 컬러명을 기재해 두면 색을 찾아 쓰기가 수월해요.

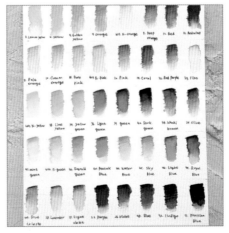

4 같은 방법으로 레드, 핑크, 그린, 블루 계열 등을 표현해 보세요.

그림을 그릴 때 색깔을 참고할 수 있는 컬러 팔레트예요. 이 책에는 모나미 프러스펜 48색 수성펜이 사용되었어요. 모나미 프러스펜은 출시될 때마다 색 번호가 조금씩 달라요. 색 이름은 크게 차이가 없으니 모나미 제품을 사용할 때는 색 이름을 참고하여 그리면 돼요. 다른 브랜드의 수성펜을 사용할 경우, 각 작품마다 사용된 색을 추가해 두었으니 색을 보고 유사한 색을 사용해 그려 보세요. 인쇄 품질 때문에 색이 조금씩 달라 보일 수는 있지만 기본적인 색깔 베이스를 따라가면 문제 없어요.

49 Blue Celeste	50 Peacock Blue	13 Red Wine	11 Pale Orange
45 Sky Blue	42 Emelard Green	20 Pink	4 Yellow
44 Water Blue	43 Mint Green	25 Light Violet	3 Lemon Yellow
46 Light Blue	404 F-Green	22 Red Purple	401 F-Yellow
47 Royal Blue	36 Light Green	19 Pure Pink	38 Lime Yellow
48 Blue	39 Green	10 Cream Orange	37 Yellow Green
51 Prussian Blue	40 Dark Green	403 F-Pink	5 Golden Yellow
52 Indigo	33 Khaki Brown	14 Coral	6 Yellow Ocher
26 Violet	35 Olive	12 Red	7 Camel
23 Purple	54 Gray	8 Deep Orange	30 Brown
28 Lavender	53 Charcoal	9 Orange	31 Chocolate
27 Lilac	2 Black	402 F-Orange	32 Dark Brown

Pluspen Watercolor

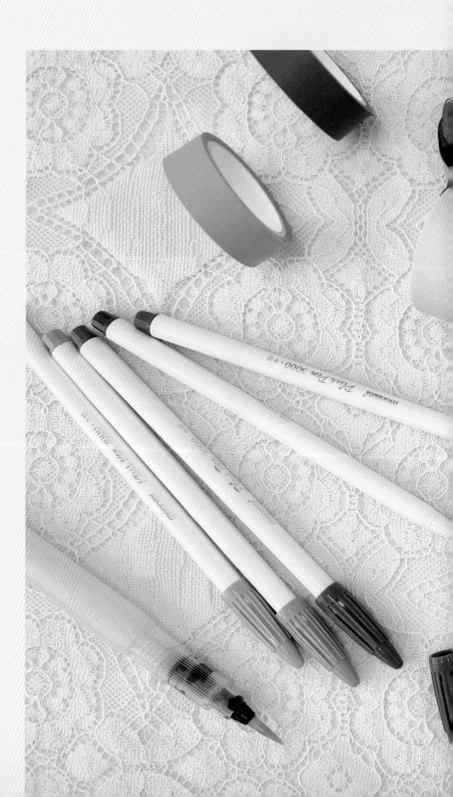

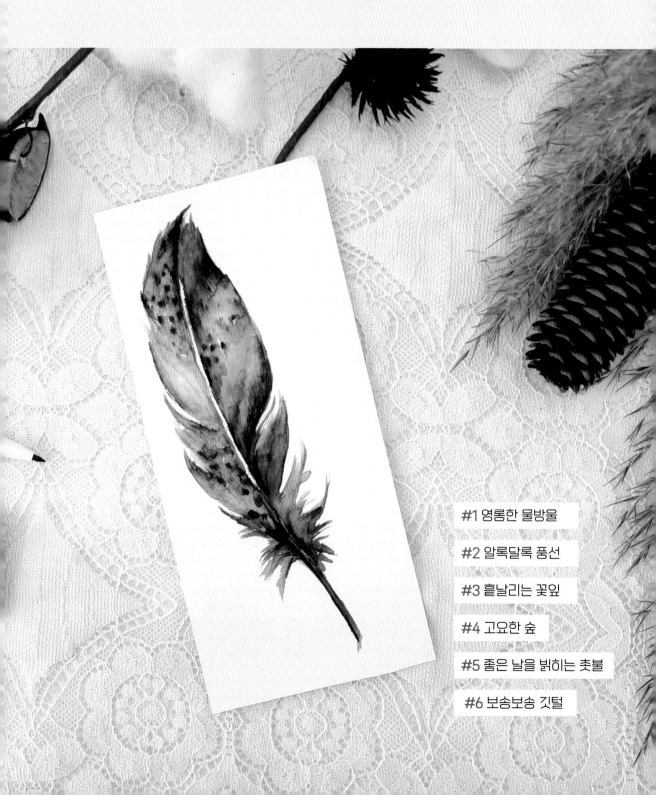

Easy Drawing

쉽게 그리는 한 장 그림

영롱한 물방울

비 온 뒤 창문에 맺힌 물방울. 깨끗해진 하늘만큼이나 맑고 영롱한 물방울을 그려 봐요.
물방울을 그리며 번지기 기법으로 자연스럽게 입체감을 표현하는 방법을 배워 볼 거예요.

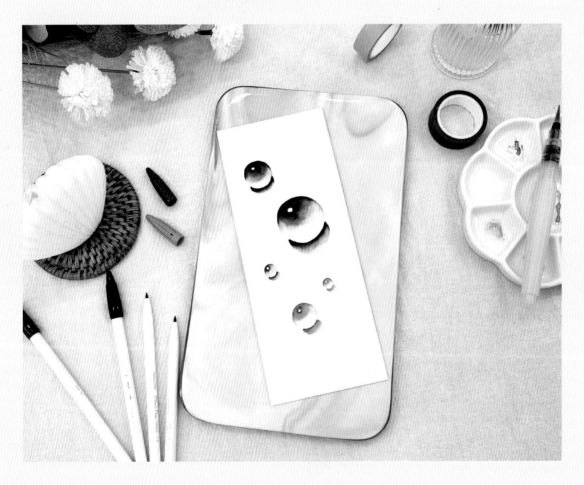

 Color 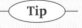 **Tip**

45 Sky Blue **48** Blue **49** Blue Celeste

50 Peacock Blue **51** Prussian Blue

이번 그림은 좋아하는 컬러로 그려도 좋아요.
너무 연하지 않은 컬러를 준비해 주세요.

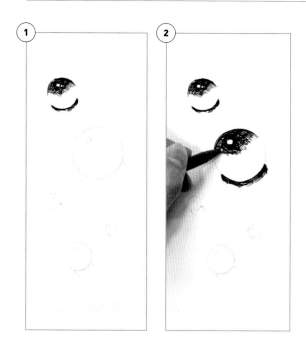

1 � Prussian Blue로 물방울의 윗부분 1/3과 물방울 아래 그림자의 시작 부분만 칠해 형태를 잡아요. 이때 물방울의 반짝이는 부분은 칠하지 않고 비워 둬요.

2 ㊽ Blue를 사용해 두 번째 물방울을 **1**과 같은 방법으로 칠해요.

> **Tip** 물방울의 반짝이는 부분은 색을 번지다 보면 작아지니 원하는 크기보다 크게 남기고 칠해요.

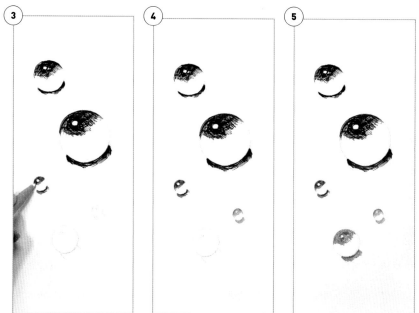

3 ㊾ Blue Celeste를 사용해 **2**와 같은 방법으로 작은 물방울의 윗부분과 아래쪽 그림자의 시작점 주변을 칠해요.

4 ㊺ Sky Blue를 사용해 네 번째 물방울을 **2~3**과 같은 방법으로 칠해요.

5 ㊿ Peacock Blue로 다섯 번째 물방울의 윗부분과 그림자를 칠해요. 물방울을 다양한 크기로 그리면 좀 더 생동감 있고 자연스러운 느낌을 낼 수 있어요.

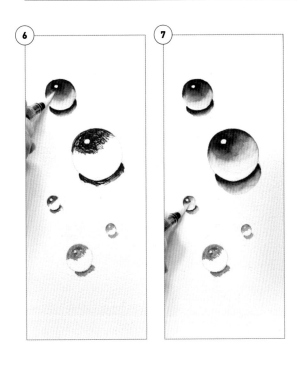

6 모가 살짝 젖을 정도로만 워터브러시에 물을 묻혀요. 물방울의 위쪽에서 비워 둔 아래쪽 방향으로 붓질해 자연스러운 그러데이션을 만들어 주세요.

> **Tip** 물방울을 그릴 때 하이라이트(물방울 위쪽의 반짝이는 부분)는 꼭 남기고 칠해 주세요.

7 워터브러시에 물이 적은 상태로 그러데이션해야 물방울의 디테일이 잘 표현되고 입체감이 살아나니 붓을 수시로 닦아 주세요.

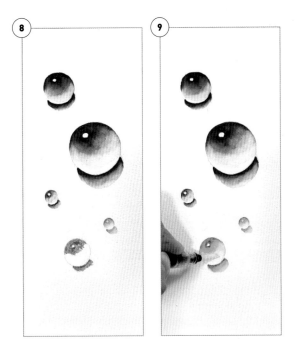

8 물기가 적은 워터브러시로 윗부분에서 반원을 그리듯 아래쪽으로 붓질해요. 물방울의 맨 아래쪽 비치는 부분은 하얗게 남겨 둬요.

9 다섯 번째 물방울도 **8**과 같은 방법으로 칠해요.

완성

다른 계열의 색으로도
연습해 보면
색다른 느낌의 물방울을
그릴 수 있답니다.

알록달록 풍선

아이들은 색색깔 풍선을 보면 너무너무 좋아하고 풍선 하나만 주어도
세상 다 가진 것 같은 행복한 미소를 짓죠.
좋아하는 색으로 풍선을 그려 보며 색 번지기와 간단한 드로잉을 연습해 봐요.

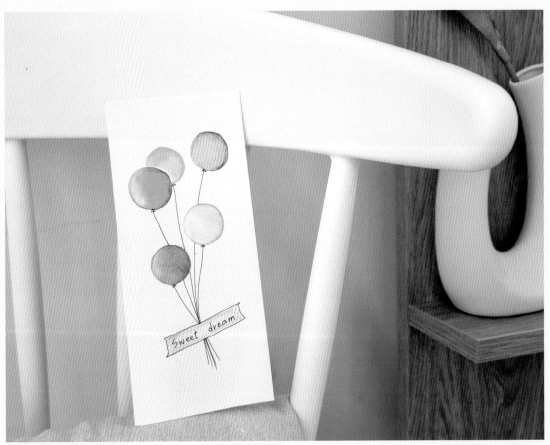

Color

4 Yellow 9 Orange

25 Light Violet 46 Light Blue

403 F-Pink 404 F-Green

Additional

피그먼트 펜

Tip

이번 그림은 정해진 색이 아닌
좋아하는 색으로 그려도 괜찮아요.
너무 연하지 않은 컬러를 준비해 주세요.

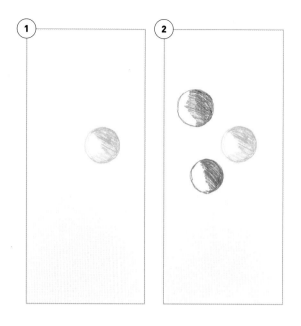

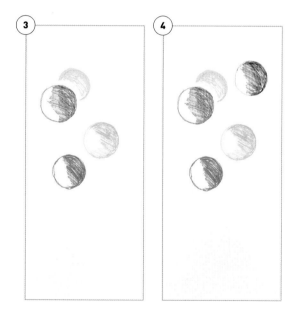

1 ⁴⁰⁴ **F-Green**으로 풍선이 될 원을 그린 뒤 펜을 눕혀 풍선의 반을 칠해요.

2 ❾ **Orange**와 ㊻ **Light Blue**를 사용해 **1**과 같은 방법으로 원을 그리고 반 정도 칠해요.

3 ④ **Yellow**로 반쯤 가려져 있는 풍선을 그려요. 노란 풍선은 물 채색 시 색이 섞이지 않도록 앞의 풍선에서 살짝 떨어뜨려 색칠해요.

4 ㉕ **Light Violet**으로 풍선을 하나 더 그리고 칠해요.

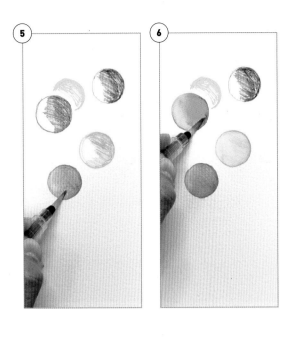

5 워터브러시로 외곽선을 살살 풀어 가며 비워 둔 쪽에서 색칠한 쪽으로 붓질해요.

> **Tip** 수성펜 수채화 기본 기법 5 그러데이션 방향에 따른 색 번짐 참고

6 연두색 풍선과 파란색 풍선도 **5**와 같은 방법으로 채색해요.

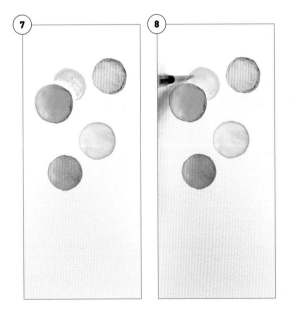

7 보라색 풍선을 **5**와 같이 붓질해요.

8 노란 풍선도 **5**와 같이 붓질해요.

> **Tip** 모양이 겹쳐 있는 경우 앞의 물체를 먼저 칠하고 말린 다음 뒤의 물체를 칠해요. 경계 부위를 살짝 떨어뜨려 칠하면 깔끔하게 채색할 수 있어요.

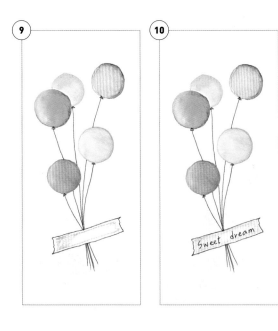

9 🔴**F-Pink**로 풍선의 아래쪽에 긴 사각형 모양 테이프를 그리고 피그먼트 펜으로 풍선의 줄과 테이프의 외곽선을 그려요.

10 그려 둔 테이프에 피그먼트 펜으로 'Sweet dream'을 적어요.

완성

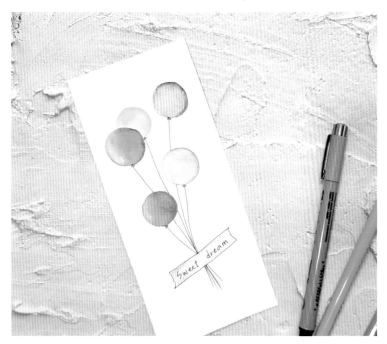

9번에서 칠한 테이프를 붓질해 색을 풀어 주고 마무리해요.

흩날리는 꽃잎

포근한 봄날, 길을 걸으면 마음을 말랑말랑 설레게 하는 꽃비.
물 조절을 통해 꽃잎을 쉽고 효과적으로 표현하는 방법을 배워 볼까요?

— Color —

 Red Wine Coral

— Tip —

수성펜 수채화 기본 기법 2-2 색 이어 칠하기를
참고해 꽃잎의 형태를 그리며 칠하는 게 포인트예요.

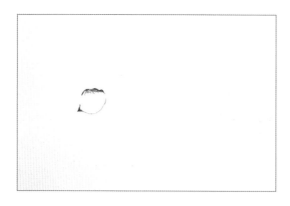

1 ⑭ Coral로 꽃잎의 테두리를 그리고 꽃잎의 가장 자리를 칠해요.

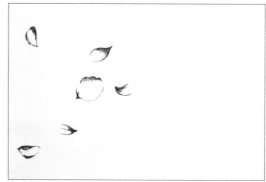

2 1과 같이 꽃잎을 여러 개 그려요. 종이의 빈 공간과 꽃잎의 크기, 날리는 형태에 유의하면서 적당한 간격과 크기로 그려요.

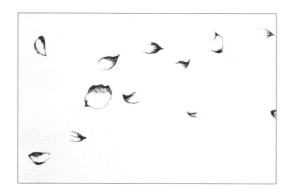

3 바람을 타고 날아가는 모습이니 여러 방향으로 날리게 그리는 것보다 한 방향으로 날리는 모습을 그리는 것이 더 자연스러워요.

4 워터브러시에 물을 묻히고 티슈로 붓 끝의 물기를 적당히 제거해요. 색을 칠한 부분에서 여백 쪽으로 붓질해 그러데이션해요.

5 꽃잎의 안쪽 색칠되지 않은 연한 부분은 워터브러시로 그러데이션해 꽃잎의 형태를 그려요.

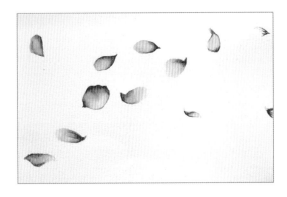

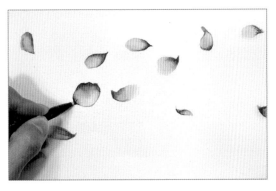

6 그러데이션이 끝나면 완벽히 마를 때까지 건조시 켜요.

7 건조가 끝나면 **13** Red Wine으로 꽃잎의 가장자리 를 조금 더 강조해서 칠해요.

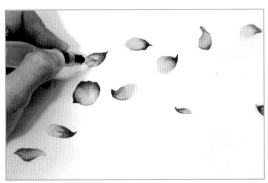

8 **13** Red Wine으로 포인트만 칠한 모습.

9 **7**에서 덧칠한 부분을 붓질해 꽃잎 안쪽으로 한 번 더 그러데이션해요.

완성

고요한 숲

농담 조절만으로도 멋지게 숲을 표현할 수 있어요.
팔레트로 색의 농담을 조절해 쉽고 간단하게 숲을 표현해 보아요.

-- Color --

42 Emerald Green 43 Mint Green

50 Peacock Blue 51 Prussian Blue

404 F-Green

-- Additional --

도자기 팔레트
마스킹 테이프 15mm

-- Tip --

이번 그림은 팔레트에 색을 칠한 뒤
워터브러시로 도화지에 채색할 거예요.

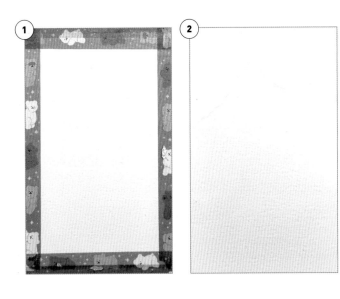

1 그림을 그리고자 하는 크기에 맞춰 마스킹 테이프를 붙이고, ㊸ **Mint Green**, ⓐ **F-Green**, ㊷ **Emerald Green**, ㊿ **Peacock Blue**, ㊶ **Prussian Blue**를 도자기 팔레트에 칠해요.

2 워터브러시에 물을 묻혀 ㊸ **Mint Green**과 섞은 뒤 맨 위쪽에 산맥을 칠해요. 가장 멀리 보이는 산이니 물을 충분히 섞어 연하게 표현해요.

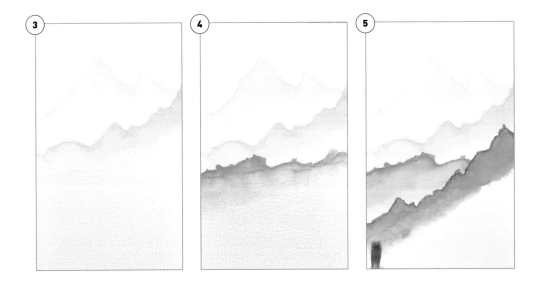

3 워터브러시를 사용해 ⓐ **F-Green**으로 두 번째 산맥도 그려요. 산맥의 외곽선에서 아래쪽으로 올수록 옅어지게 그러데이션해요.

4 같은 방법으로 ㊷ **Emerald Green**으로 좀 더 가까이 있는 산맥을 표현해요.

> **Tip** 산맥의 간격과 기울기에 변화를 주면 더욱 좋아요.

5 팔레트에 칠해 둔 ㊿ **Peacock Blue**로 앞쪽의 산을 하나 더 그려요.

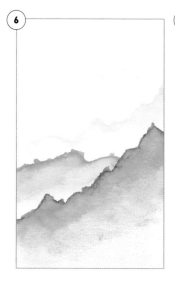

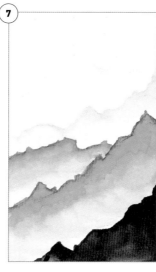

6 산맥의 기울기와 색감 차에 유의하면서 가까워지는 산맥을 칠해요.

7 제일 가까운 산은 **51** Prussian Blue 로 표현해요.

Tip 마스킹 테이프의 가장자리까지 꼼꼼하게 칠해야 떼었을 때 깔끔하고 예뻐요.

완성

마스킹 테이프를 떼어 완성해요.

좋은 날을 밝히는 촛불

축하의 날, 분위기를 한껏 돋우어 주는 촛불.

간단하지만 받는 사람에게 행복감을 줄 수 있는 일러스트 카드를 만들어 선물하면 어떨까요?

그러데이션과 간단한 드로잉으로 멋진 카드를 만들 수 있어요.

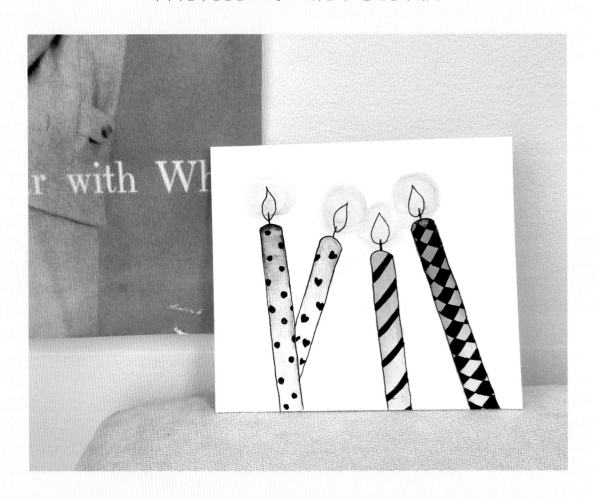

<table>
<tr><td colspan="2">Color</td><td>Additional</td></tr>
</table>

── Color ──

3 Lemon Yellow　　**25** Light Violet

42 Emerald Green　　**403** F-Pink

── Additional ──

피그먼트 펜

1 🔵 Light Violet, 🔴 F-Pink, ③ Lemon Yellow, 🔵 Emerald Green으로 양초의 반 정도를 칠하되, 아래로 내려갈수록 옅어지도록 그러데이션해요.

2 나란히 칠하는 것보다 지그재그로 살짝 겹쳐 칠하면 더 재밌는 표현을 할 수 있어요.

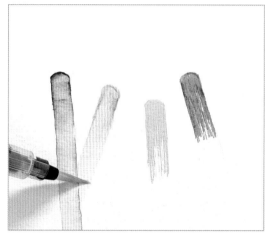

3 워터브러시에 물을 묻힌 후 위쪽에서 아래쪽으로 그러데이션해요. 아래쪽은 외곽선이 없으니 형태를 그리며 칠해요.

4 두 번째 초도 같은 방법으로 칠하되, 겹쳐지는 부분은 살짝 간격을 둬 색이 뭉개지지 않도록 표현해요.

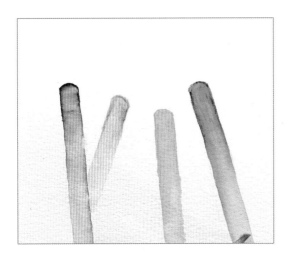

5 3과 같은 방법으로 다른 초들도 칠해요.

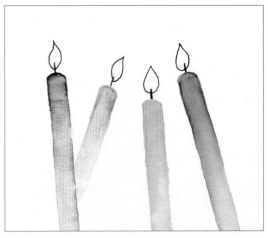

6 피그먼트 펜으로 초의 심지와 불빛을 그려요.

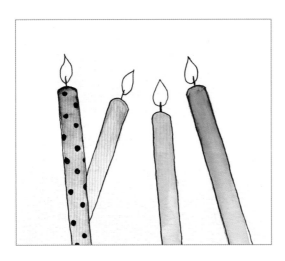

7 칠한 색이 완벽하게 건조되면 초에 테두리와 패턴을 그려 포인트를 줘요.

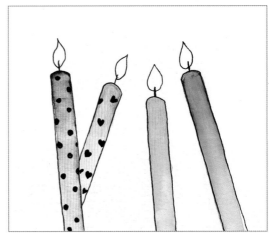

8 너무 복잡하지 않은 도트, 하트 무늬도 좋아요.

Tip 패턴은 꼭 같은 모양이 아니어도 괜찮으니 좋아하는 모양을 적절히 활용해서 그려요.

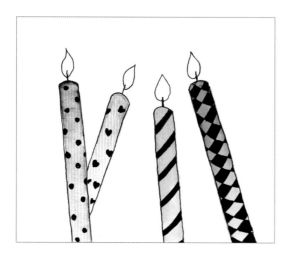

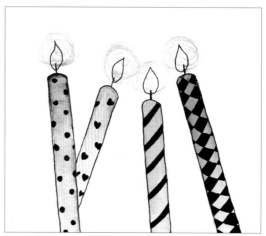

9 서로 다른 4개의 패턴으로 표현하면 그림에 재미와 완성도를 더할 수 있어요.

10 ③ **Lemon Yellow**로 촛불 위에 번지는 불빛을 동글동글 그려요. 이때 원 안을 채우지 말고 테두리만 여러 번 그려요.

━(완성)━

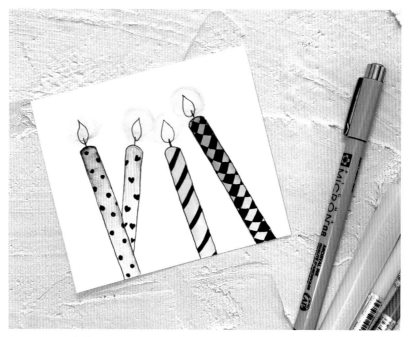

워터브러시로 색을 풀어 마무리해요.

보송보송 깃털

가볍게 날아오르는 새를 떠오르게 하는 깃털,

자세히 보면 다양하고 오묘한 색감과 무늬의 조화에 아름다움을 느낄 수 있어요.

깃털을 그려 보며 조화로운 색감 찾는 방법과 색 섞기를 배워 봐요.

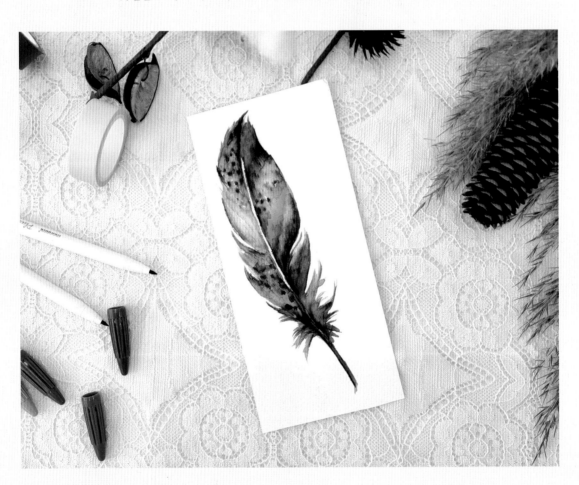

──〈 Color 〉──

30 Brown **33** Khaki Brown **38** Lime Yellow

39 Green **50** Peacock Blue

──〈 Tip 〉──

이번 그림은 자신이 좋아하는 색감으로 그려 보세요.
4~5개의 컬러를 고르되, 비슷한 계열을 먼저 고르고
반대되는 포인트 컬러 한두 개를 골라 표현해 보면
컬러 연습과 색감 표현에 많은 도움이 될 거예요.

1 ③⑧ Lime Yellow로 깃털의 밝은 부분과 밝게 표현하고 싶은 부분을 결을 살려 칠해요.

Tip 크기와 중간 심지를 알아볼 수 있을 정도로만 미리 스케치해 두면 좀 더 쉽게 채색할 수 있어요.

2 ③⑨ Green으로 ③⑧ Lime Yellow 주변에 중간색을 칠해요.

Tip 다른 색으로 채색할 경우, 물 채색을 했을 때 자연스럽게 색이 이어질 수 있도록 비슷한 계열의 좀 더 진한 색을 여백을 두고 칠해요.

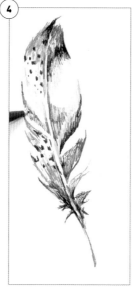

3 ⑤⓪ Peacock Blue로 ③⑨ Green 주변의 중간색을 표현하고 ③③ Khaki Brown으로 깃털의 무늬와 중간중간 포인트되는 부분을 빗금 치듯 칠해요.

4 ③⓪ Brown으로 ③③ Khaki Brown 주변에 중간색을 만들어요. 이때 그러데이션해서 번지는 공간이 있으므로 여백을 두며 칠해요.

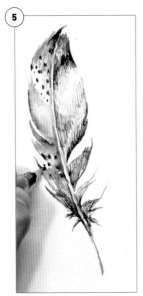

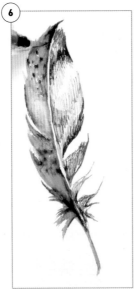

5 워터브러시에 물을 살짝 적시고 여백에서 색을 칠한 쪽으로 붓질해 중간톤을 만들어요.

6 무늬 부분은 너무 번지면 무늬가 다 사라질 수 있으니 티슈에 물을 묻혀 물기를 조절하고, 외곽선 쪽은 워터브러시로 형태를 정리하며 칠해요.

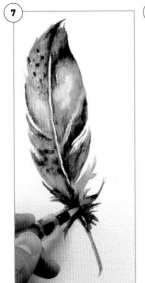

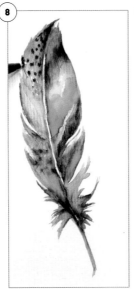

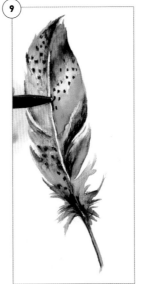

7 깃털 아래쪽 솜털 부분은 그러데이션 후 붓에 남은 색으로 칠하면 자연스러운 깃털의 느낌을 표현할 수 있어요.

8 첫 번째 칠했던 색이 완전히 건조되면 수성펜으로 부족한 색감과 무늬를 보완해요.

9 두 번째로 그릴 때는 색감이나 무늬가 너무 과해지지 않도록 그림을 전체적으로 보면서 밸런스를 조절해요.

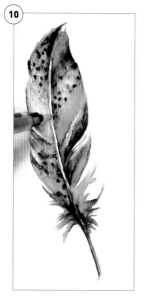

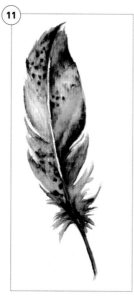

10 두 번째 물 채색을 할 때는 물의 양을 첫 번째 칠했던 것보다 적게 해서 색의 경계만 풀어 가며 칠해요.

11 전체적인 느낌을 보면서 부족한 부분을 펜이나 워터브러시로 보완해요.

완성

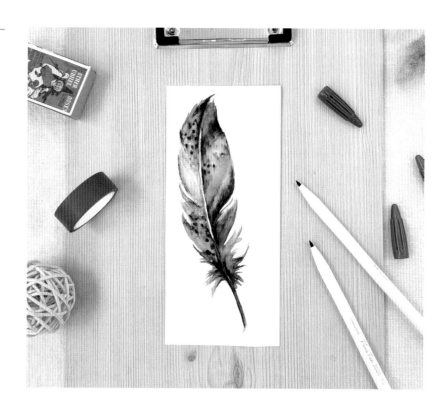

Pluspen Watercolor

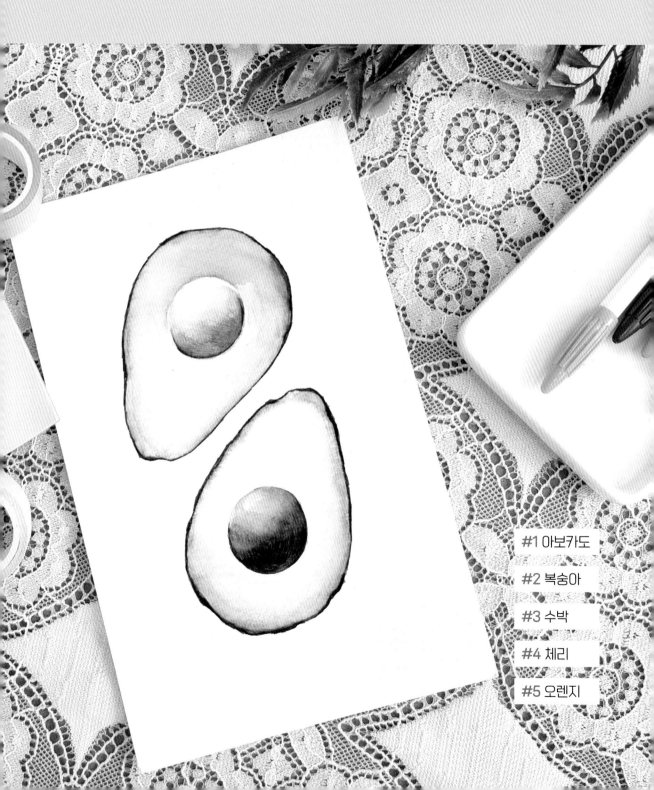

Fresh Fruit

상큼달콤 과일

아보카도

과일인 듯 과일 아닌 아보카도. 고소한 맛으로
여러 음식에 감초 역할을 하는 아보카도를 그려 볼까요?
아보카도의 두 단면으로 다양한 표현을 배워 봐요.

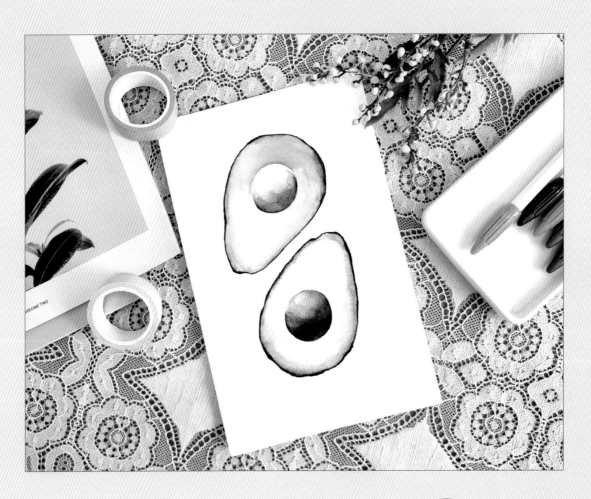

— Color —

11 Pale Orange **30** Brown **32** Dark Brown

35 Olive **38** Lime Yellow **40** Dark Green

— Tip —

씨앗이 있는 부분의 아보카도와
없는 부분의 표현 방법을 익혀 그림을 그려 보세요.

1 아보카도의 형태를 연필이나 샤프로 옅게 그려요.

2 ㊵ **Dark Green**으로 울퉁불퉁한 아보카도 껍질의 느낌을 살려 두께에 변화를 주며 그려요.

3 38 **Lime Yellow** 펜을 눕혀 아보카도 외곽선 주변을 칠해요.

4 11 **Pale Orange**로 아보카도 안쪽의 과육 색을 칠해요. 여백의 반 정도만 색을 채운다는 느낌으로 펜을 눕혀 칠해 주세요.

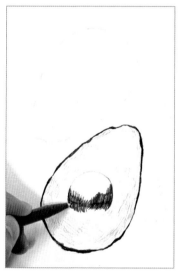

5 30 **Brown**으로 씨앗의 반 정도를 여백으로 남겨 두고 아래쪽으로 촘촘히 칠해 주세요.

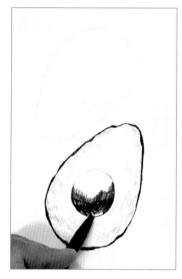

6 32 **Dark Brown**으로 30 **Brown**의 아래쪽, 씨앗의 어두운 부분을 촘촘히 칠해요.

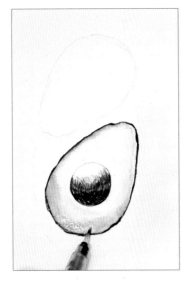

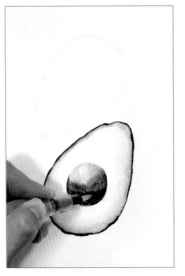

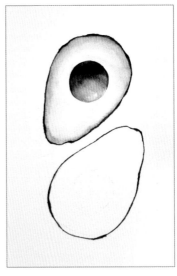

7 워터브러시로 안쪽 과육에서 바깥쪽 방향으로 붓질해요. 이때, 바깥으로 색이 번지지 않도록 티슈로 붓의 물기를 조절해요.

8 씨앗을 표현할 때는 칠해 둔 ❸⓪ **Brown**을 칠하지 않은 쪽으로 끌어와 색을 채워요. 너무 진해지지 않도록 티슈로 색을 조절해요.

9 반대 방향으로 도화지를 돌려 ❹⓪ **Dark Green**으로 아보카도의 외곽선을 그려요.

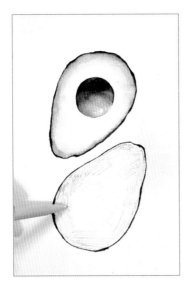

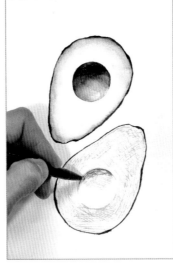

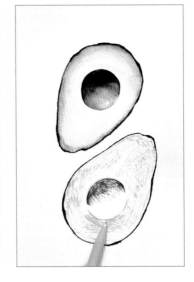

10 ❸⑧ **Lime Yellow**와 ⑪ **Pale Orange**로 아보카도의 외곽과 안쪽 과육 색을 칠해요.

11 ❸⑤ **Olive**로 씨앗이 빠진 자리의 움푹 패인 그늘을 칠해요.

12 ❸⑧ **Lime Yellow**로 반대쪽 테두리 주변의 과육을 한 번씩 더 진하게 칠해요.

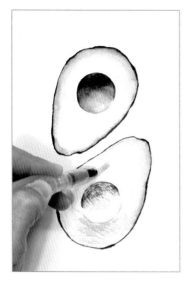

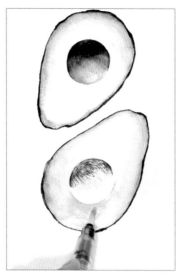

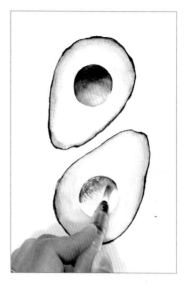

13 워터브러시의 물기를 살짝 제거 후, 씨앗 홈을 제외한 과육의 안쪽부터 외곽선 방향으로 선을 풀어 줘요.

14 12에서 칠한 38 **Lime Yellow** 색을 테두리 형태가 무너지지 않도록 붓질해요.

15 물기를 뺀 워터브러시로 씨앗이 있던 자리의 선을 풀어 줘요.

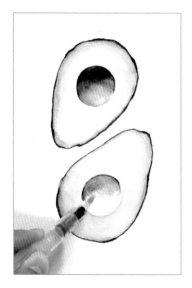

 완성

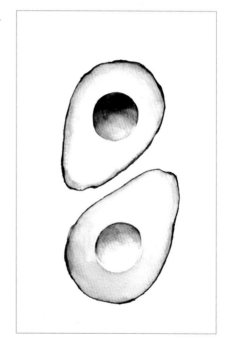

16 씨앗 자리의 반 정도는 여백으로 남겨 두어야 패인 느낌을 효과적으로 살릴 수 있어요.

복숭아

여름이면 우리의 눈과 입을 즐겁게 하는 복숭아.

아기의 포동포동 발그레한 볼같이 예쁜 색에, 달콤한 과즙미가 폭발하는 복숭아를 그려 볼까요?

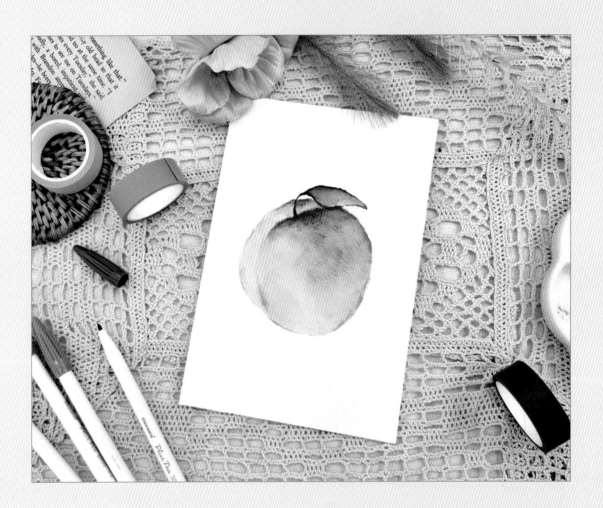

── Color ──

10 Cream Orange **11** Pale Orange **19** Pure Pink

30 Brown **36** Light Green

── Tip ──

색을 진하게 쓰지 않고 번지기로
복숭아의 연한 핑크를 표현해요.

1 도화지에 복숭아를 스케치해요 (스케치 없이 진행해도 괜찮아요).

2 ⑪ **Pale Orange** 펜을 눕혀 복숭아의 아래쪽 밝은 부분을 살살 칠해요.

3 ⑩ **Cream Orange**로 좀 더 윗부분의 색과 테두리 주변을 칠하되, 너무 촘촘하지 않게 칠해요.

4 칠해 둔 색의 사이사이에 ⑲ **Pure Pink**로 색을 겹쳐 칠하고 외곽선도 조금씩 정리하며 복숭아 위쪽의 색을 채워요.

5 워터브러시에 물을 충분히 적셔 티슈로 살짝 닦은 뒤 복숭아의 아래쪽 옅은 부분부터 선을 풀어 부드럽게 칠해요.

6 외곽 쪽으로 갈수록 물기를 빼서 칠해요. 형태가 뭉개지지 않도록 주의해요.

7 ㉚ **Brown**으로 복숭아 꼭지를 그리고 잎의 아래쪽 어두운 부분을 표현해요.

8 ㊱ **Light Green**으로 복숭아 잎의 위쪽 반 정도를 촘촘히 칠해요.

9 물기를 뺀 워터브러시로 잎의 채색한 부분에서 색을 조금씩 끌어와 나머지 부분을 채워요.

── 완성 ──

수박

빨간 과육, 초록 껍질, 반전의 매력, 수박.
수박 한 조각을 그려 보며 그러데이션을 연습해 봐요.

— Color —

2 Black **8** Deep Orange **11** Pale Orange

12 Red **38** Lime Yellow **40** Dark Green

— Additional —

화이트 젤펜

1 ⑫ Red로 수박의 가장 윗부분을 촘촘하게 칠하면서 수박의 형태를 잡아요.

2 ⑧ Deep Orange로 ⑫ Red의 아래쪽을 칠하며 형태를 그려요.

Tip 수박의 하얀 살 부분은 그러데이션으로 표현해야 하니 아래쪽은 적당히 남겨 두세요.

3 ⑪ Pale Orange로 수박 껍질 주변의 하얀 과육을 표현해요.

4 수박 껍질의 연한 부분을 ㊳ Lime Yellow로 촘촘하게 칠해 껍질의 단단한 질감을 표현해요.

5 ㊵ Dark Green으로 수박 껍질의 가장 바깥쪽과 줄무늬를 선의 두께에 변화를 주며 그려요.

6 워터브러시에 물을 적당히 묻혀 수박 과육의 맨 아래쪽 옅은 부분부터 위쪽으로 붓질해요.

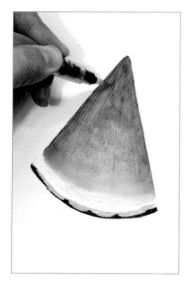

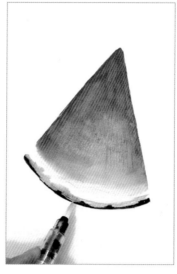

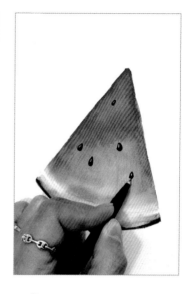

7 맨 윗부분까지 꼼꼼히 붓질해 자연스러운 그러데이션을 만들 어요.

8 워터브러시를 깨끗이 닦고 물기 를 뺀 워터브러시로 껍질 부분 의 펜 선을 살살 풀어 줘요.

9 ❷ **Black**으로 크고 작은 수박씨 를 그려요.

> **Tip** 완전히 건조된 후 씨를 그려 야 번지지 않아요.

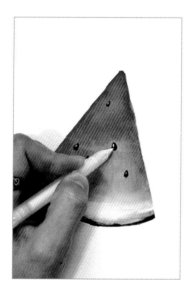

 완성

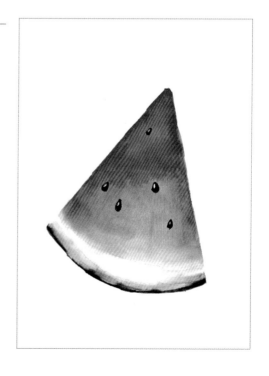

10 화이트 젤 펜으로 씨의 하이라 이트 부분에 점을 찍어 주세요.

체리

반질반질 윤기 있는 달콤새콤 체리를 그려 볼까요?
매끈하고 반짝이는 질감 표현을 연습해 봅시다.

── Color ──

2 Black **12** Red **13** Red Wine

30 Brown **38** Lime Yellow

── Tip ──

하이라이트의 반짝임을 살려
표현하는 방법을 익혀요.

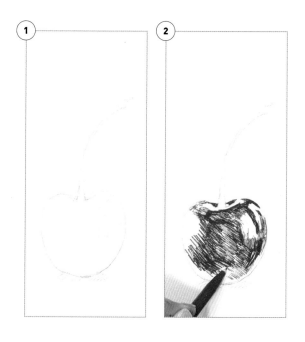

1 도화지를 반으로 잘라 긴 직사각형으로 만들고, 적당한 크기로 옅게 스케치해요.

2 ⑫ **Red** 펜을 눕혀 빛이 반사되는 부분을 제외한 나머지를 칠해요.

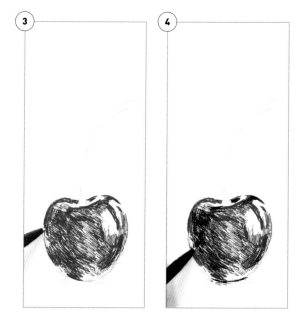

3 ⑬ **Red Wine**으로 외곽선 주변과 체리의 아랫 부분에 색을 겹쳐 칠해요.

4 ❷ **Black**으로 외곽선 안쪽과 그림자, 어두운 부분을 칠하되, 너무 많이 칠하지 않도록 포인트 되는 부분만 조금씩 칠해요.

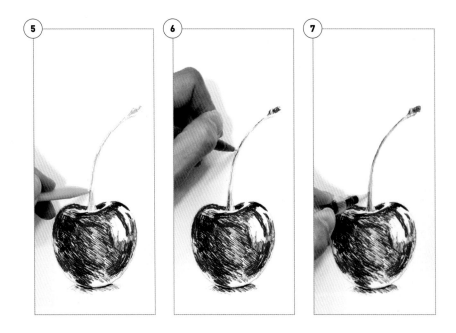

5 ㊳ **Lime Yellow**로 줄기의 전체적인 색을 칠해요.

6 ㉚ **Brown**으로 줄기의 꼭지 부분과 그림자 지는 곳을 칠해 입체감을 더해요.

7 워터브러시에 물기를 빼고 줄기에 붓질해요.

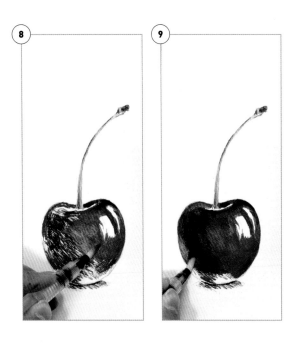

8 하이라이트 부분은 남겨 두고 밝은 곳에서 어두운 곳 방향으로 선을 살살 풀어 붓질해요.

9 물기가 많으면 색이 뭉개지니 티슈에 물기를 제거하면서 칠해요. 어두운 쪽의 반사광은 너무 어두워지지 않도록 색을 닦아 가며 칠해요.

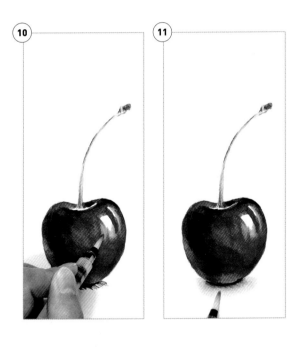

10 하이라이트 주변 부분은 붓에 남아 있는 색으로 살살 붓질해 부드러운 중간톤을 만들어요.

11 ❷ Black으로 그림자의 경계선을 칠해요. ㉚ Brown으로 그림자를 조금만 칠한 뒤 워터브러시에 물기를 빼고 살살 번져요.

─ 완성 ─

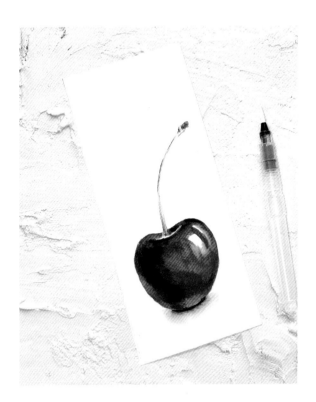

오렌지

과즙이 팡팡 터지는 오렌지!
오렌지를 그려 보며 옐로와 오렌지 계열의 그러데이션을 익히고
물감을 튀겨서 배경을 표현하는 방법을 연습해 봐요.

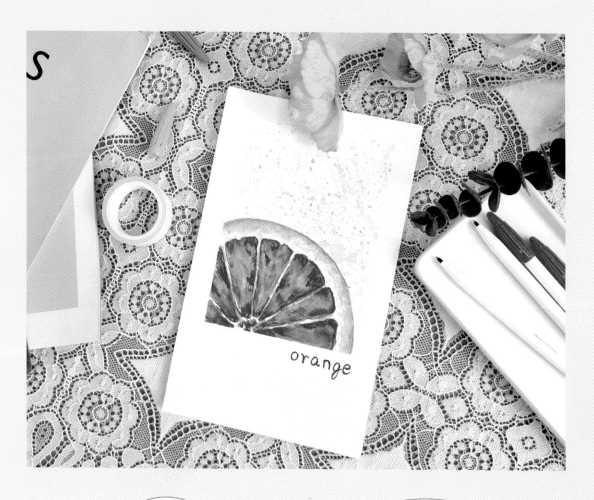

─ Color ─

3 **Lemon Yellow** 5 **Golden Yellow**

8 **Deep Orange** 9 **Orange**

─ Additional ─

도자기 팔레트
15mm 마스킹 테이프

1 도화지에 그림을 그리고자 하는 크기로 마
스킹 테이프를 붙이고, ⑤ **Golden Yellow**
로 오렌지 테두리와 그 주변을 칠해요.

2 칠해 둔 색 주변의 옅어지는 껍질 색을 ③
Lemon Yellow로 표현하되, 과육 주변의
하얀 속껍질 부분은 비워 두고 칠해요.

3 ⑧ **Deep Orange**로 과육 테두리의 진한 부
분을 칠해요.

4 ⑨ **Orange**로 **3**에서 칠해 둔 색 주변에
오렌지 과육을 칠해요. 촘촘하게 꽉 채우
지 않고 2/3 정도만 칠해요.

5 물기를 적당히 제거한 워터브러시로 오렌지 껍질의 색 경계를 살살 칠해 풀어요. 껍질 안쪽의 흰 부분은 남겨 둬요.

6 과육도 하얀 속껍질 부분은 남겨 두고 워터브러시로 색의 경계를 살살 풀어요.

> **Tip** 펜 선이 살짝 남도록 칠하면 과육 느낌이 살아나요.

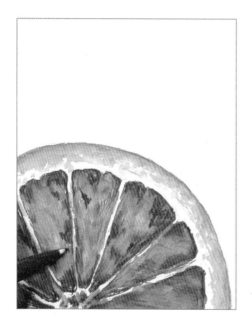

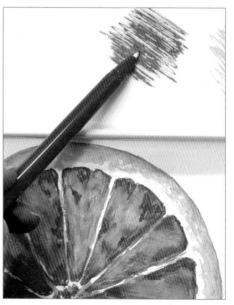

7 초벌 채색이 건조되면 **8** Deep Orange 로 과육의 진한 부분을 덧칠해요.

8 도자기 팔레트 혹은 깨끗한 접시에 **8** Deep Orange, **3** Lemon Yellow를 칠해요.

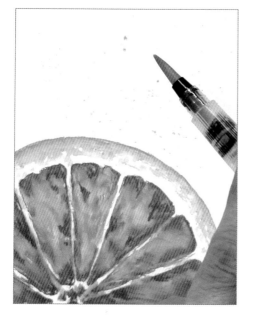

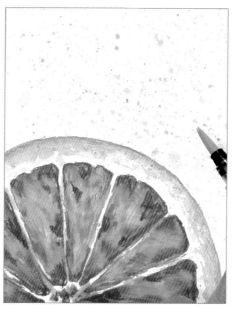

9 물기를 충분히 머금은 워터브러시에 색을 묻힌 후 손가락으로 붓을 탁탁 쳐서 도화지에 물감을 튀겨요.

10 과즙이 터지는 느낌이 나도록 여러 번 튀겨요. 테이프가 붙어 있는 바깥쪽까지 너무 많이 번지진 않도록 조절해요.

—< 완성 >—

orange

11 건조되고 나면 테두리의 마스킹 테이프를 떼요.

빈 공간에 간단한 문구나 날짜를 넣어 마무리해요.

Pluspen Watercolor

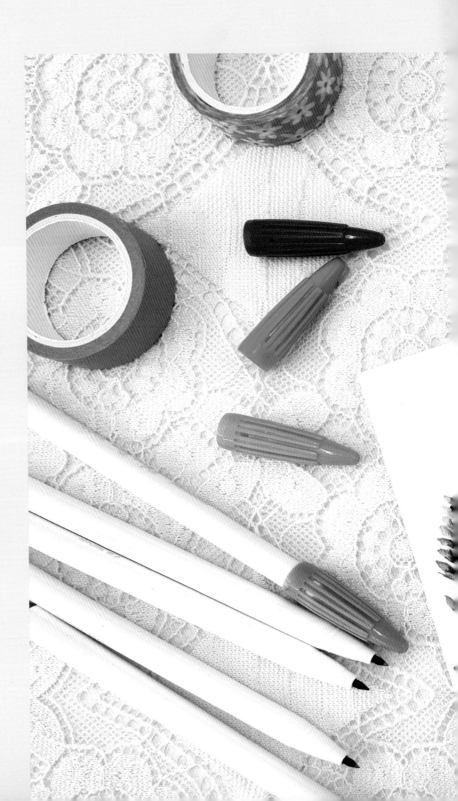

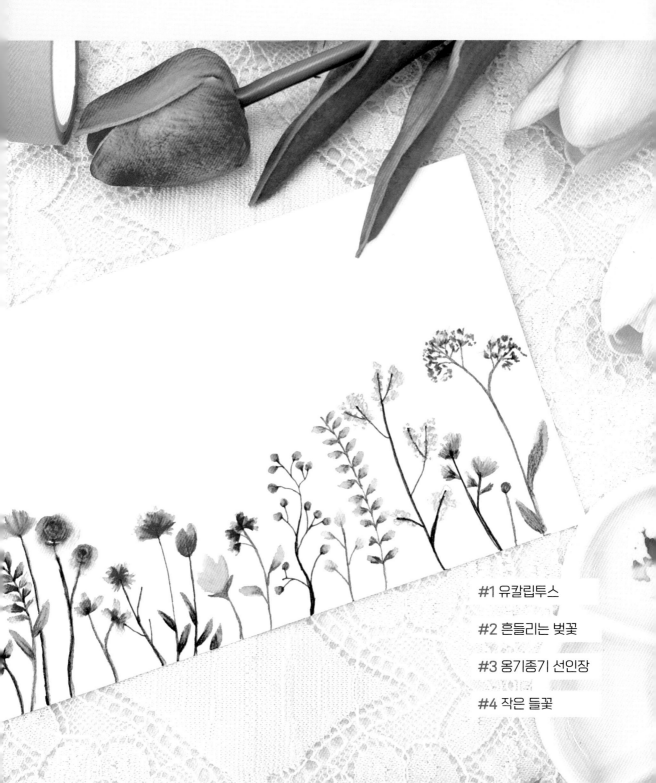

Fragrant Plant

향기로운 식물

유칼립투스

여린 잎줄기가 분위기 있는 유칼립투스.

꽃다발의 포인트가 되기도 하고 한 줄기만으로도 분위기 있는 유칼립투스를 그려 보며

적은 색으로 분위기 있는 한 장 그림을 그리는 방법을 배워 봐요.

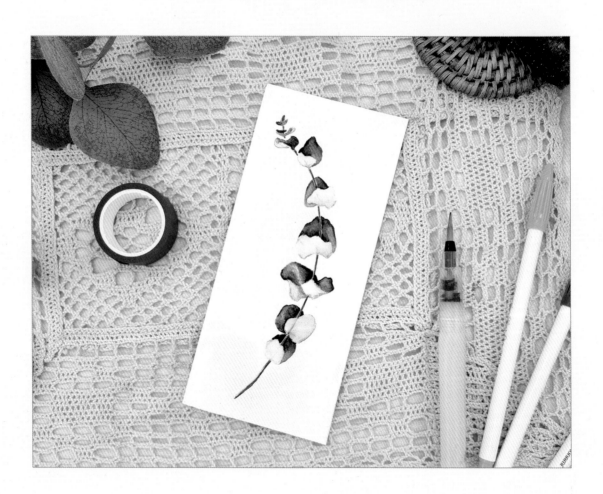

— Color —

36 Light Green **40** Dark Green **43** Mint Green

— Tip —

수성펜 수채화 기본 기법 2-2 색 이어 칠하기를
참고해 잎의 형태 그리기와 번지기 기법을 익혀요.

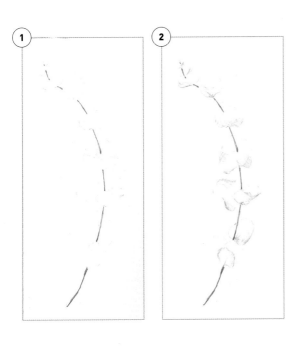

1 유칼립투스를 간단하게 스케치하고 ㊱ **Light Green**으로 줄기를 그려요.

> **Tip** 스케치 없이 그려도 되지만 잎의 위치와 줄기 부분은 스케치해 두면 표현이 쉬워요.

2 ㊸ **Mint Green**으로 잎의 뒷면 아래쪽을 반 정도 칠해요.

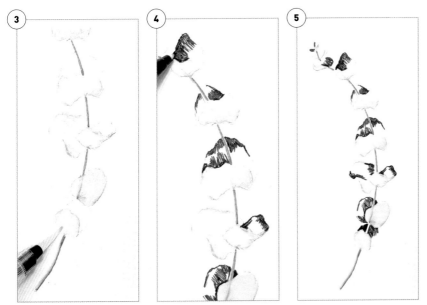

3 워터브러시로 잎의 뒷면과 줄기를 여백 쪽으로 붓질해 색을 메꿔요.

4 채색이 건조된 후 ㊵ **Dark Green**을 사용해 잎의 안쪽 면 경계선과 어두운 부분 주변으로 반 정도 채워 칠해요.

5 진한 색일수록 색이 많이 번지니 잎을 반 정도만 칠하고, 나머지 부분은 색이 진한 곳에서 옅은 쪽으로 번져 그러데이션 할 거예요.

> **Tip** 수성펜 수채화 기본 기법 2-2 색 이어 칠하기 참고

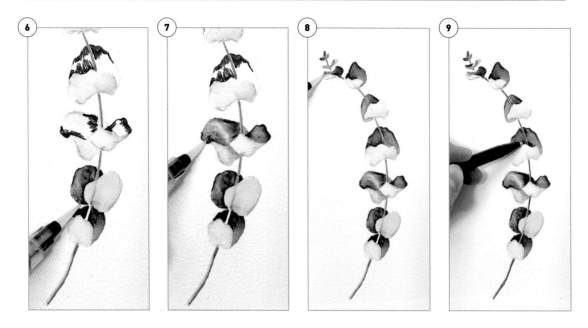

6 티슈로 브러시의 물기를 최대한 제거하고 외곽선 부분에서 비워 둔 쪽으로 붓질해요.

7 붓 끝을 이용해서 잎의 굴곡과 명암을 표현해요.

8 줄기가 지워지지 않도록 유의하며 어두운 부분에서 밝은 부분 방향으로 붓질해 잎을 완성해요.

9 채색이 끝난 후 지워지거나 너무 연한 부분은 덧칠해 색을 보완해요.

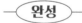

완성

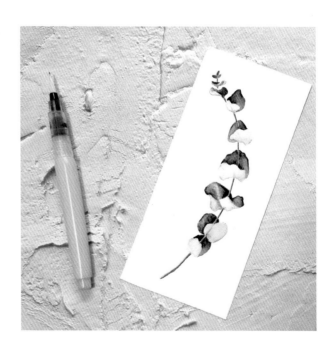

날마다 수성펜 수채화

흔들리는 벚꽃

봄이면 연한 핑크빛으로 거리를 아름답게 수놓는 벚꽃.

수성펜으로 여리여리한 벚꽃을 쉽고 예쁘게 그리는 방법을 알려 드릴게요.

--- Color ---

11 Pale Orange 13 Red Wine 14 Coral

19 Pure Pink 32 Dark Brown

--- Tip ---

꽃잎의 색을 번질 때
붓으로 꽃잎의 형태를 잡으며 번져요.

 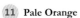

1 ㉜ **Dark Brown**으로 나뭇가지를 그려요.

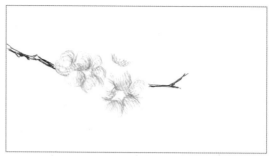

2 ⑲ **Pure Pink**로 동글동글하게 꽃잎을 그리되, 안 쪽을 더 진하게 칠해요.

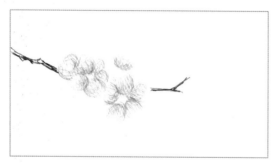

3 ⑪ **Pale Orange**로 꽃잎의 밝은 부분을 칠해요.

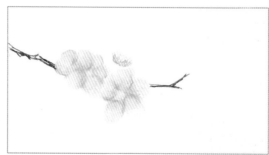

4 워터브러시를 사용해 꽃잎의 색을 칠해 둔 방향대 로 동글동글하게 풀어요.

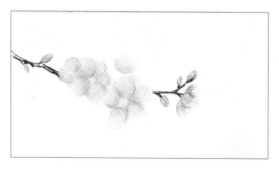

5 가지의 끝 쪽에는 반 정도 핀 꽃잎과 꽃봉오리를 ⑲ **Pure Pink**로 그리고 물기 뺀 워터브러시로 선 을 풀어요.

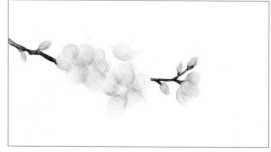

6 워터브러시로 나뭇가지에 칠한 선의 경계도 풀어 색을 정리해요.

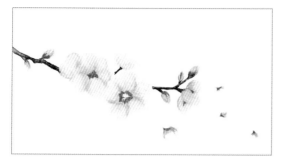

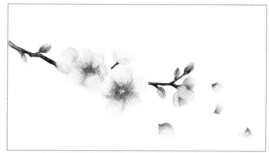

7 ⓮ **Coral**로 벚꽃의 안쪽 부분과 봉오리의 아랫부분을 칠해요.

8 물기를 뺀 워터브러시로 색의 경계선을 풀며 붓질해요.

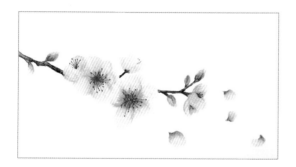

9 ⓭ **Red Wine**으로 벚꽃 안쪽 꽃술을 그려요.

완성

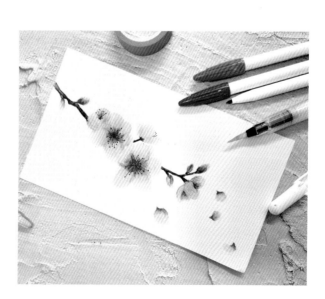

옹기종기 선인장

작은 선인장 화분은 훌륭한 인테리어 소품으로, 집안에 생기를 부르죠.

귀여운 선인장 화분을 가볍게 그려 보아요.

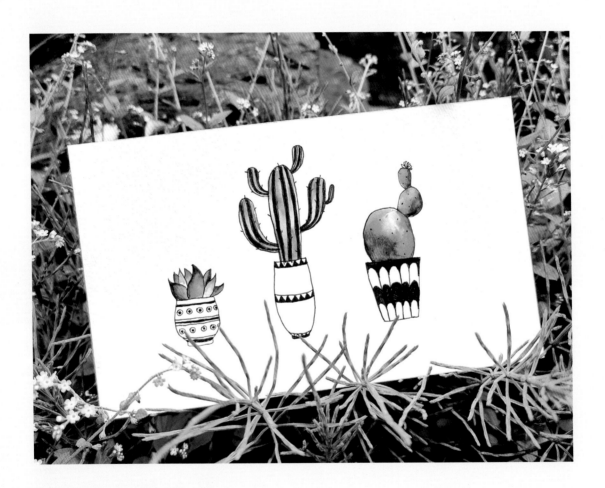

<Color>

38 Lime Yellow 36 Light Green

39 Green 40 Dark Green

<Additional>

피그먼트 펜

날마다 수성펜 수채화

1 가로가 좀 더 긴 모양으로 종이를 자른 뒤 종이의 가운데 부분에 피그먼트 펜으로 선인장을 그려요.
Tip 꼭 같은 선인장이 아니어도 괜찮아요.

2 첫 번째 화분 옆에 두 번째 화분을 그리고 줄무늬, 반원 등 화분의 무늬를 자유롭게 그려요.

3 화분의 모양과 패턴, 선인장의 모양에 조금씩 변화를 주며 세 번째 화분을 그려요.

4 얇은 피그먼트 펜으로 스케치하고 무늬를 더하는 것만으로도 근사한 선인장 그림이 됐어요. 여기에 아주 간단하고 옅게 수성펜으로 채색할 거예요.

5 36 Light Green으로 가운데 선인장을 중간중간 반 정도만 채워 칠하고 물기를 적당히 제거한 워터브러시로 붓질해요.

6 오른쪽 선인장은 좀 더 입체감을 줘서 색칠해요. 38 Lime Yellow - 36 Light Green - 39 Green 순으로 선인장의 반 정도만 칠하고 워터브러시로 붓질해요.

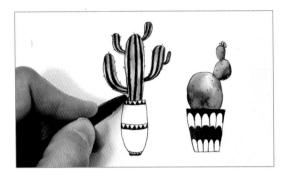
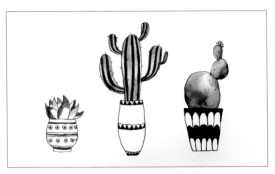

7 가운데 선인장에 먼저 칠해 둔 색이 건조되면 ㊵ Dark Green으로 줄무늬를 그려요.

8 왼쪽 선인장은 줄기의 꼭대기 위주로 반을 칠해요. 줄기마다 색이 겹치지 않도록 칠해요.

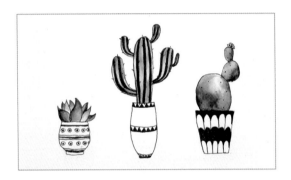

9 워터브러시를 티슈에 닦아 물기를 제거하고 진한 쪽에서 여백 쪽으로 색을 쓸어 붓질해요.

──⟨ 완성 ⟩──

피그먼트 펜으로 드로잉하고
수성펜으로 간단하게 색을 칠하면
이렇게 색다른 느낌으로 그림을 그릴 수 있으니
펜과 함께 응용해 보세요.

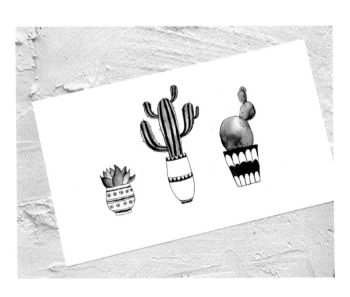

작은 들꽃

아기자기하게 풀숲에 모여 있는 이름 모를 들꽃들도 자세히 관찰하면
저마다의 모양과 색들이 너무 예쁘죠. 소중한 사람들에게 직접 그린
들꽃 일러스트 카드를 선물해 보면 어떨까요? 수성펜으로 들꽃을 함께 그려 봐요.

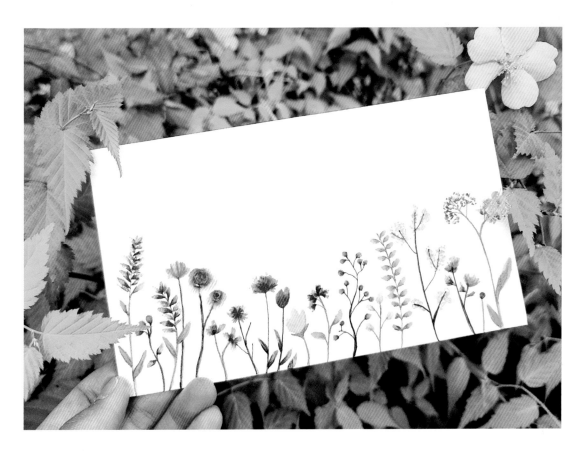

Color

4 Yellow 9 Orange 12 Red

14 Coral 23 Purple 36 Light Green

40 Dark Green 49 Blue Celeste

Tip

소개된 컬러 외에 마음에 드는 컬러로
자유롭게 줄기와 꽃을 그려 봐요. 똑같이 그리지 않고
그림을 참고해서 좋아하는 풀, 꽃들을 자신만의 느낌으로
그려 보는 것이 더 좋아요. 이번 그림에서는 꽃잎과
풀잎의 선을 풀어 주는 정도로만 붓을 사용해요.

1 🟢 **Light Green**과 ⚫ **Dark Green**으로 줄기를 그려요. 종이의 양 끝으로 갈수록 줄기가 조금씩 길어지도록 그리고 잎 모양을 원하는 형태로 그려요.

2 너무 빽빽하게 채우지 않아도 줄기의 방향과 크기에 조금씩 변화를 주면 풍성한 느낌을 낼 수 있어요.

3 🔵 **Blue Celeste**, 🟣 **Purple**, ④ **Yellow** 등으로 줄기와 가까운 꽃 색을 칠해요. 색 이어 칠하기로 꽃잎 끝 쪽으로 그러데이션해 줄 거예요.

4 ⑫ **Red**, ⑭ **Coral**, ⑨ **Orange** 등으로 양귀비 같은 작은 꽃들과 열매를 그려요.

5 꽃의 색과 모양은 자유롭게 그려도 괜찮아요.

6 워터브러시를 티슈에 여러 번 닦아 붓 끝에 물기가 거의 없도록 해요. 꽃의 줄기 부분에서 꽃잎의 끝 쪽으로 선을 풀며 붓질해요.

7 줄기는 붓 끝으로 한 번 정도만 지나간다는 생각으로 형태가 뭉개지지 않게 붓질해요.

8 작은 꽃이나 열매는 꽃잎의 끝 쪽만 붓질하거나, 번지지 않고 그냥 두어도 괜찮아요.

9 꽃 없이 잎만 있는 식물은 줄기에서 잎 끝 방향으로 붓질하면 자연스럽게 그러데이션돼요.

완성

작은 들꽃과 잎만으로도
근사한 일러스트 카드가 완성되었죠?
응용해서 다른 꽃들도 한 번 더 그려 보세요.

Part
05

Pluspen Watercolor

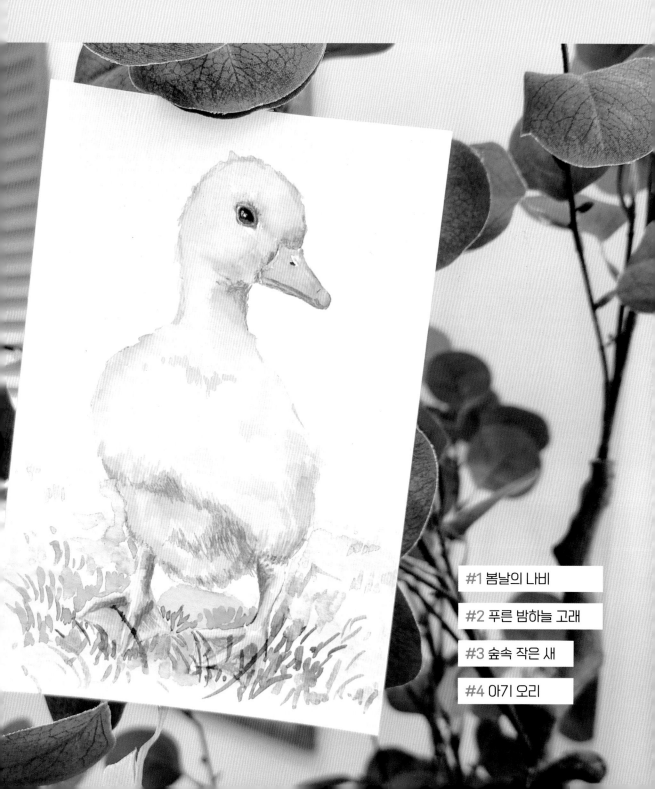

Beautiful Animal

아름다운 동물

봄날의 나비

따듯한 봄날, 향긋한 꽃 옆에 하늘하늘 나비가 날아다니는 장면은
봄의 따듯함을 온전히 느낄 수 있게 하죠. 나비의 무늬와 색은 셀 수 없이 다양해서
형태를 관찰하고 그림으로 표현하기 좋은 소재예요. 도자기 팔레트를 이용해서 나비의 파스텔 빛
날개를 그리는 방법을 익히고 피그먼트 펜으로 다양한 날개의 무늬를 그려 봐요.

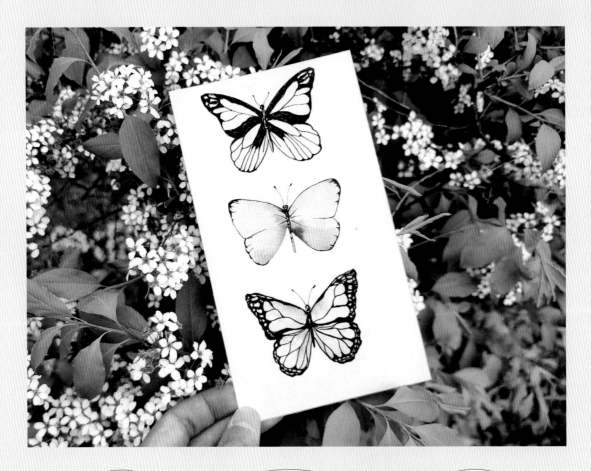

Color

 14 Coral **19** Pure Pink

27 Lilac **28** Lavender

42 Emerald Green **404** F-Green

Additional

도자기 팔레트
피그먼트 펜

Tip

이번 그림은 피그먼트 펜으로 무늬를
그리는 것이 포인트이니 나비의 색이 진해지지
않도록 팔레트에서 색을 연하게 섞어
도화지에 그려 주세요.

날마다 수성펜 수채화

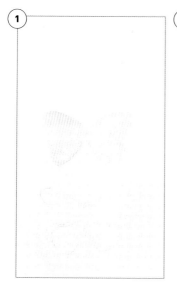

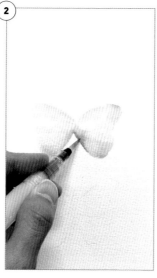

1 ⑲ **Pure Pink**와 ⑭ **Coral**을 팔레트에 칠한 후 워터브러시로 두 색을 적당히 섞어 나비 모양을 그려요. 너무 진하지 않도록 주의해 주세요.

2 색이 마르기 전에 팔레트에 칠해 둔 ⑭ **Coral**로 날개의 외곽선을 한 번 더 칠해요.

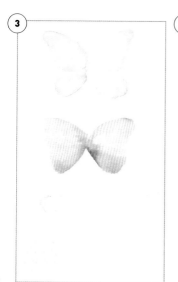

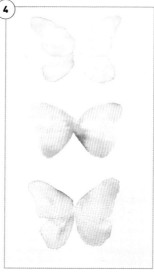

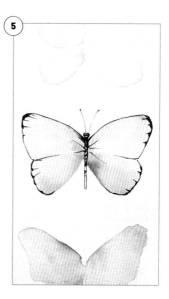

3 **1**, **2**와 같은 방법으로 팔레트에 ④⁰⁴ **F-Green**을 칠한 후 워터브러시로 나비 모양을 그려요. 마르기 전에 ㊷ **Emerald Green**으로 날개의 외곽선과 몸통 주변을 칠해요.

4 앞의 방법과 마찬가지로 ㉗ **Lilac**과 ㉘ **Lavender**로 연한 보랏빛 나비를 그려요. 세 나비의 크기가 비슷하도록 그려 주세요.

5 칠해 둔 색들이 다 말랐다면 피그먼트 펜으로 나비의 몸통과 머리, 더듬이 그리고 날개의 무늬를 그려요. 같은 나비라고 하더라도 저마다 무늬에 차이가 있으므로 조금씩 무늬를 다르게 그려요.

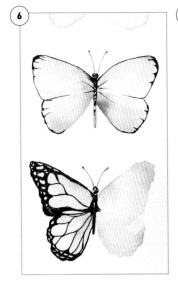

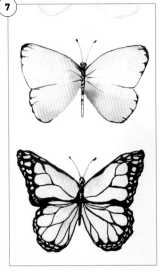

6 보라색 나비는 조금 더 화려하게 표현해 볼 거예요. 피그먼트 펜으로 몸통과 머리, 더듬이를 그리고 무늬를 그린 후 가장자리를 칠해요.

7 나비의 날개 무늬는 대칭이니 위치와 형태에 주의하며 반대쪽도 완성해요.

> **Tip** 마음에 드는 나비 무늬를 찾아 그려보는 것도 좋은 방법이에요.

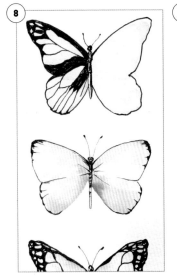

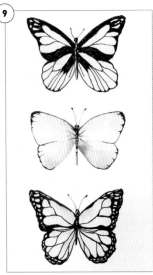

8 초록빛 나비는 아래의 두 나비 문양을 참고해서 조금 다른 형태로 그려요. 무늬 그리기가 어렵다면 연하게 스케치 후 그려도 좋아요.

9 반대쪽도 같은 방식으로 무늬를 그려요.

완성

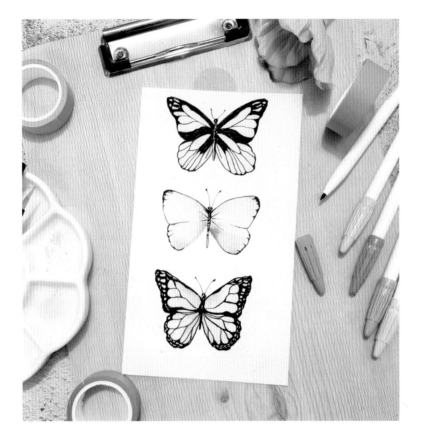

간단한 색과 피그먼트 펜으로 멋진 한 장의 나비 그림을 그릴 수 있어요.
나비 무늬와 좋아하는 색을 활용해 멋진 일러스트 카드를 그려 보세요.

푸른 밤하늘 고래

유유히 헤엄치는 고래의 자태는 너무나 여유롭고 자유로워 보이죠. 그래서인지 고래는
다양한 배경에 응용할 수 있고, 고래만 표현해도 몽환적이면서 아름다운 소재가 된답니다.
화이트 젤 펜으로 고래의 푸른 등을 밤하늘처럼 표현해 우주를 헤엄쳐 가는 듯한 멋진 작품을 완성해 봐요.

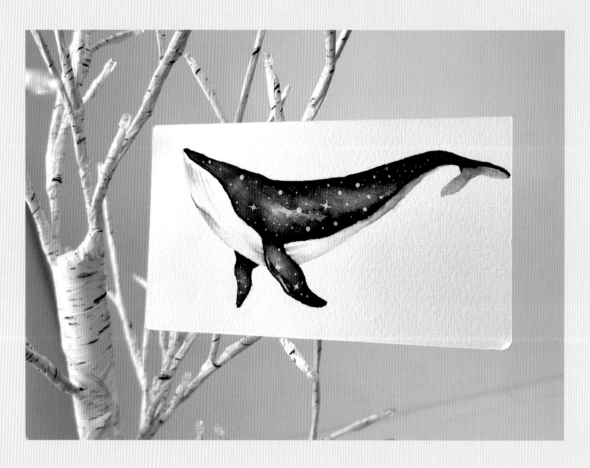

Color		Additional	Tip
26 Violet **32** Dark Brown **48** Blue **51** Prussian Blue		화이트 젤 펜	진한 색은 번져 나가는 범위가 넓으니 너무 어둡게 표현되지 않도록 조절해 주세요.

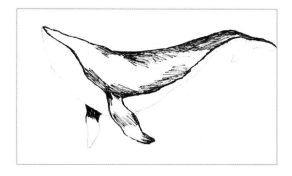

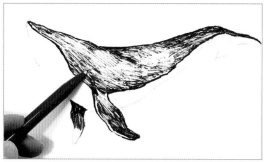

1 연필로 고래를 스케치하고 **51** **Prussian Blue**를 사용해 외곽선과 꼬리, 지느러미를 중심으로 반 정도 채워 칠해요.

2 **48** **Blue**와 **26** **Violet**으로 색에 변화를 주며 고래의 몸통 부분을 칠해요. 펜을 눕혀 남은 공간의 반 정도를 채워 칠해요.

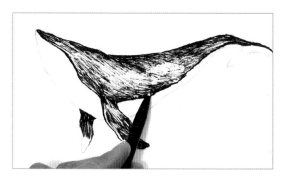

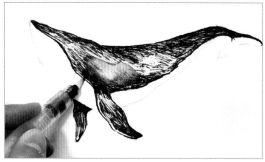

3 **51** **Prussian Blue**로 칠해 둔 곳 주변에 굴곡이 지는 부분과 외곽선 부분을 **32** **Dark Brown**으로 조금씩 덧칠해 어두운 톤을 보완해요.

4 워터브러시에 물을 충분히 묻히고 티슈에 살짝 닦은 후 **48** **Blue**로 표현했던 고래의 밝은 몸통 부분을 선을 풀어 가며 붓질해요.

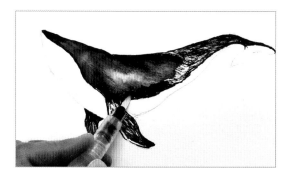

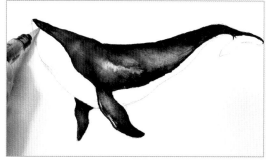

5 몸통(밝은 쪽)에서 외곽선(어두운 쪽) 방향으로 붓질해요. 이때 색이 너무 진해진다 싶으면 티슈에 색을 덜어 내어 조절해요.

6 외곽선 주변은 바깥으로 번지면 형태가 뭉개지므로 워터브러시의 물기를 최소화해서 붓질해요.

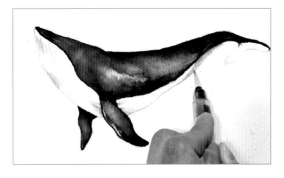

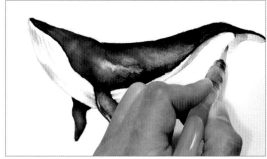

7 고래의 등쪽 외곽선을 칠하고 남은 잔여 색으로 고래의 배 부분과 지느러미를 칠해요.

Tip 수성펜 수채화 기본 기법 2-2 색 이어 칠하기 참고

8 꼬리의 아랫부분도 고래 등을 칠한 잔여 색으로 칠해요. 색이 너무 연할 경우 등의 진한 부분의 색을 조금씩 꼬리 쪽으로 끌어와 색을 풀어 줘도 좋아요.

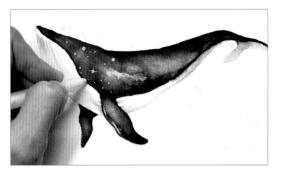

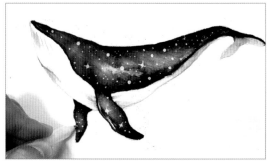

9 고래의 색이 완전히 건조되면 화이트 젤 펜으로 크고 작은 점을 찍어 별을 표현해요.

10 중간중간 큰 점에 선을 그려 빛나는 느낌을 줘요. 지느러미 부분에도 별을 그려요.

완성

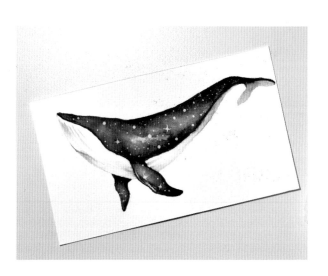

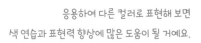
응용하여 다른 컬러로 표현해 보면
색 연습과 표현력 향상에 많은 도움이 될 거예요.

숲속 작은 새

산속의 작은 새들, 자세히 관찰하면 형형색색의 무늬와 색감이 너무 아름답죠.
깃털의 질감을 살려 표현하는 방법을 배워 보아요.

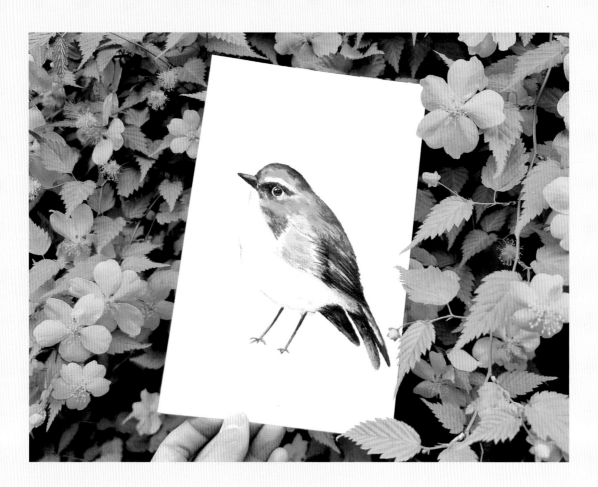

--- Color ---

 4 Yellow 5 Golden Yellow 33 Khaki Brown

49 Blue Celeste 50 Peacock Blue 51 Prussian Blue

--- Tip ---

이번 그림은 깃털의 질감을
표현하는 게 포인트예요. 펜으로 칠할 때
깃털의 방향대로 칠하는 걸 잊지 마세요.

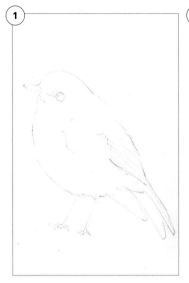

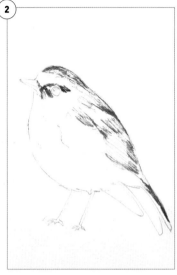

1 연필로 새를 그려요. 앞모습보다는 옆모습이 특징을 표현하기 쉬우니 처음 연습할 때는 옆모습으로 그리는 것이 좋아요.

2 ㊾ **Blue Celeste**로 머리 위쪽부터 꽁지 부분까지 깃털 결의 방향으로 칠해요.

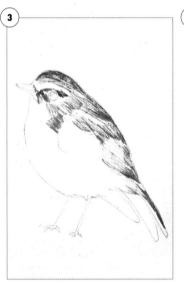

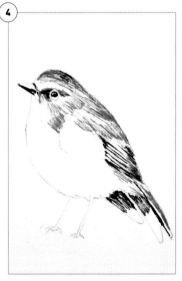

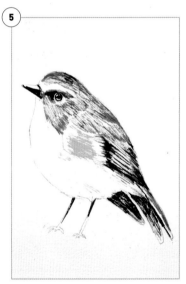

3 ㊿ **Peacock Blue**로 **2**에서 칠한 색 사이사이의 빈 곳을 결을 살려 칠해요.

4 � **Prussian Blue**로 부리의 어두운 부분, 눈, 날개 아래쪽과 꽁지깃을 결을 살려 칠해요.

Tip 눈을 칠할 때는 반짝이는 하이라이트 부분을 남기고 칠해요.

5 ④ **Yellow**로 새의 날개를 칠해요. 이때도 결의 방향을 살려 칠해 주세요.

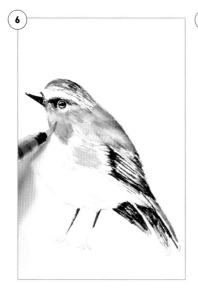

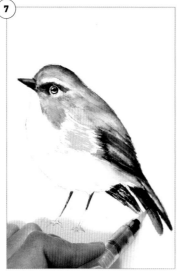

6 워터브러시에 물을 묻혀 색칠해 둔 곳에서 여백 쪽으로 깃털의 결을 따라 붓질해요.

7 꽁지깃도 진한 부분에서 여백 쪽으로 색을 풀어 형태를 완성해요.

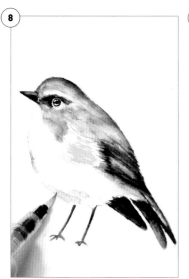

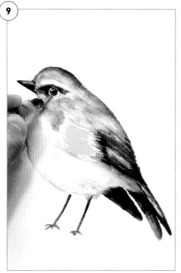

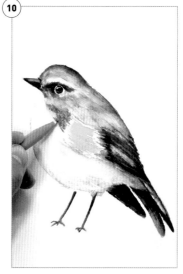

8 꽁지를 칠하고 붓에 남아 있는 색으로 배의 밝은 솜털을 결을 따라 그려요.

9 눈 주위 어두운 색의 경계를 물기가 거의 없는 워터브러시로 풀어 줘요.

10 ㊾ Blue Celeste로 깃털의 결을 사이사이 조금씩 보완해요.

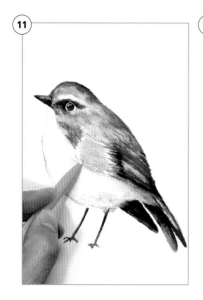

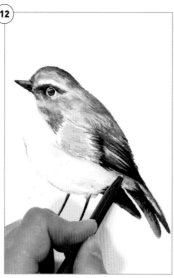

11 ⑤ **Golden Yellow**로 노란 깃 부분에 결을 그려요.

12 ㉝ **Khaki Brown**으로 꽁지 깃의 어두운 부분을 정리하고 완성해요.

─〈 완성 〉─

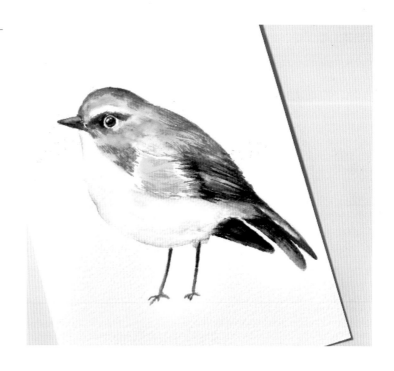

아기 오리

풀밭을 아장아장 걷는 아기 오리를 그려 볼까요?

사람이나 동물이나 아기들은 언제나 입가에 미소를 짓게 하죠.

옐로 계열 컬러로 보송보송한 털의 질감 표현 방법을 익혀 봅니다.

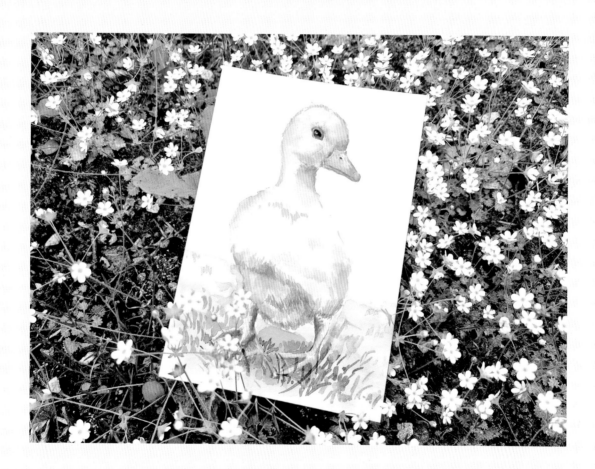

── Color ──

3 Lemon Yellow 4 Yellow 5 Golden Yellow

6 Yellow Ocher 10 Cream Orange 37 Yellow Green

36 Light Green 40 Dark Green 2 Black

── Tip ──

이번 그림은 보송보송한 털의 질감을
표현하는 게 포인트예요.
수성펜 수채화 기본 기법 8-2
인형, 동물 등의 털 질감 표현을 참고해 주세요.

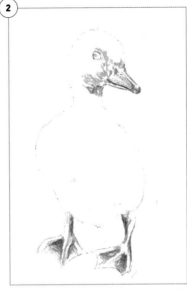

1 연필로 오리의 형태를 연하게 스케치하고 ⑩ **Cre-am Orange**와 ⑥ **Yellow Ocher**로 부리의 방향을 따라 반 정도 칠해요.

2 같은 색으로 얼굴의 음영, 다리, 물갈퀴를 외곽선과 어두운 부분 주위로 칠해요. 밝은 부분은 칠해 둔 색을 붓으로 번져 칠할 것이니 여백으로 남겨 둬요.

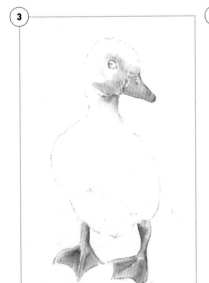

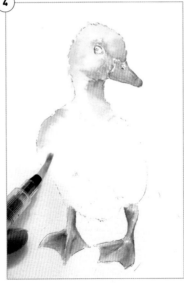

3 칠해 둔 색을 워터브러시로 살살 번져 색의 경계를 풀어요.

4 팔레트에 ③ **Lemon Yell-ow**, ④ **Yellow**, ⑤ **Golden Yellow**를 섞은 뒤 워터브러시로 몸통 가운데에서 외곽선 쪽으로 갈수록 조금씩 진해지도록 칠해요.

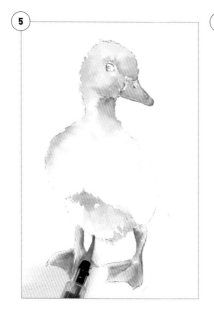

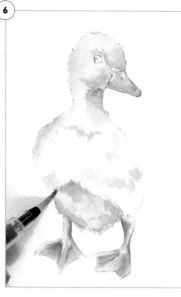

5 몸통의 아래쪽은 **⑥ Yellow Ocher**를 좀 더 섞어 음영 표현을 하면 입체감을 살릴 수 있어요.

6 처음 칠한 색이 건조되면 팔레트에 있는 색으로 외곽선과 몸통의 털을 그리고 색과 형태를 보완해요.

Tip 수성펜 수채화 기본 기법 8 질감 표현하기 참고

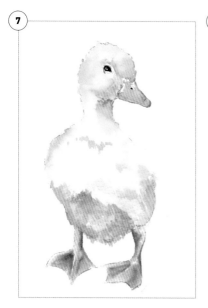

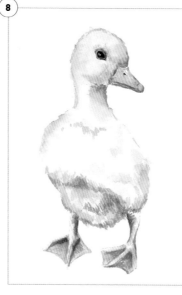

7 눈의 반짝이는 부분을 제외하고 눈동자의 위쪽 반 정도를 **❷ Black**으로 칠해요. 물기를 뺀 워터브러시로 나머지 눈동자 부분에 색을 번져요.

8 **⑥ Yellow Ocher**로 몸통의 털을 펜을 세워 그리고 부리와 물갈퀴, 외곽선 주위 어두운 부분도 그려요.

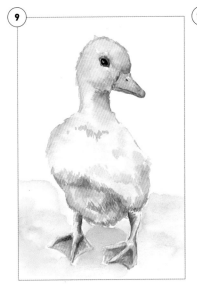

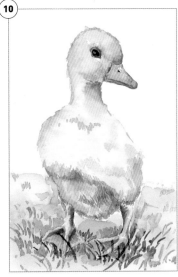

9 팔레트에 �37 **Yellow Green**, ㊱ **Light Green**을 칠한 뒤 워터브러시로 두 색을 적당히 섞어 풀밭의 색을 칠해요.

10 팔레트에 ㊱ **Light Green**, ㊵ **Dark Green** 두 색을 섞어서 오리 주변의 풀을 그려요.

Tip 뒤쪽까지 그리면 원근감이 사라지니 앞쪽 위주로 그려 주세요.

— 완성 —

건조되고 난 뒤 풀의 색이 너무 연하면 ㊵ Dark Green으로 풀의 일부만 한 번 더 그리고 완성해요.

Pluspen Watercolor

es, but with the

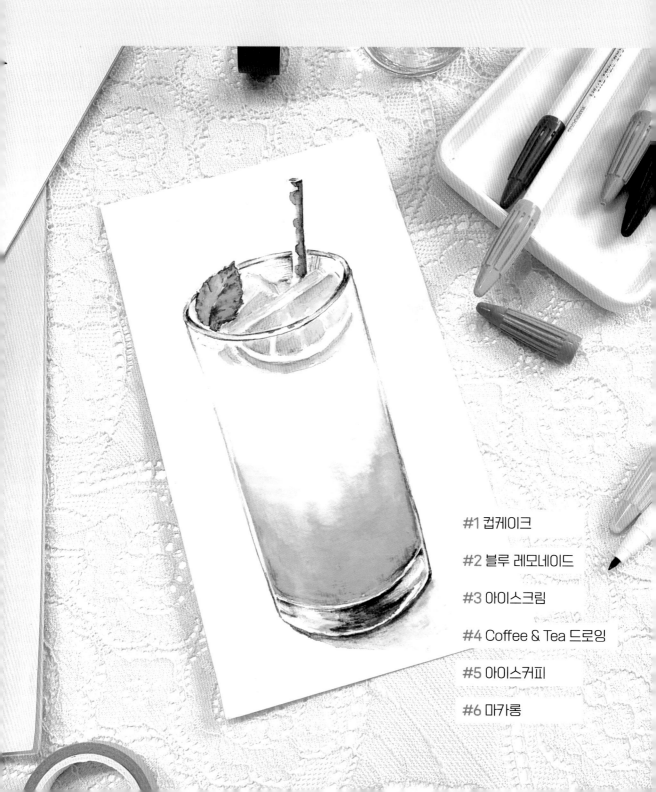

Sweet Afternoon

오후의 달콤한 충전

컵케이크

카페에서 음료를 주문할 때면 늘 우리의 눈길을 머물게 하는 디저트가 있죠.
눈과 입을 즐겁게 하는 아기자기한 컵케이크를 그려 볼까요?
간단한 번지기, 팔레트 색 섞기로 상큼한 케이크 표현 방법을 익혀 봐요.

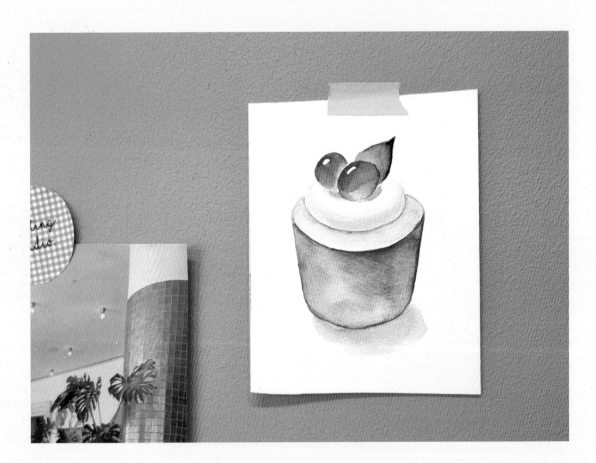

─⟨ Color ⟩─

12 Red **27** Lilac **28** Lavender

30 Brown **36** Light Green **54** Gray

─⟨ Additional ⟩─

도자기 팔레트

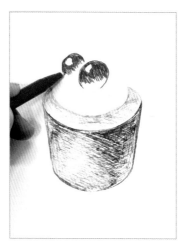

1 연필로 간단히 스케치하고 **28** Lavender로 컵케이크 아래쪽 원통 모양을 칠해요.
Tip 어두운 곳일수록 선을 많이 겹쳐 입체감을 표현해요.

2 **27** Lilac으로 컵케이크 윗부분을 칠해요. 이때 하얀 크림 주변은 조금 더 진하게 칠해 주세요.

3 **12** Red로 크림 위에 체리를 그려요. 이때 하이라이트와 아래쪽 반사광, 두 체리 사이의 경계선은 비워 두고 칠해요.

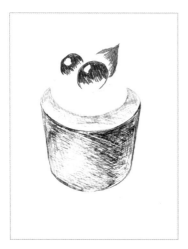

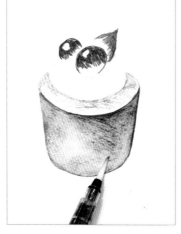

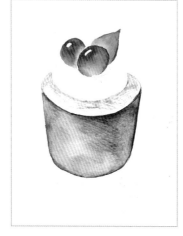

4 **36** Light Green으로 작은 잎을 그린 뒤 체리와 만나는 경계선 주변을 비우고 색을 채워요.

5 워터브러시로 컵케이크 아래쪽의 색을 밝은 곳에서 어두운 곳 순으로 붓질하며 풀어요.

6 체리와 잎은 외곽선에서 여백 쪽으로 색을 끌어와 자연스럽게 그러데이션해요.

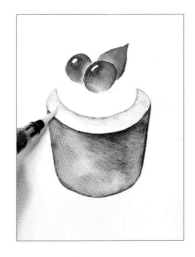

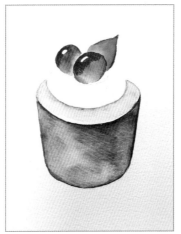

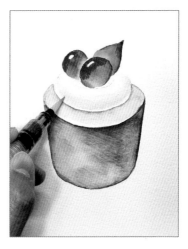

7 컵케이크 위쪽도 같은 방법으로 부드럽게 붓질해요. 면적이 좁아질수록 물의 양을 줄이고 색이 뭉개지지 않도록 주의해요.

8 건조되면 ⑫ Red로 체리의 위쪽 부분을 덧칠하고 ㊱ Light Green으로 잎의 가장자리를 덧칠해 입체감을 더해요.

9 도자기 팔레트에 ㊺ Gray와 ㉚ Brown 두 색을 섞은 뒤, 워터브러시로 컵케이크의 크림 아랫부분에 칠해 입체감을 줘요.

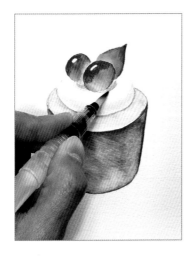

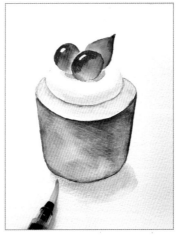

10 9에서 만든 색을 체리 주변 크림에 칠해 입체감을 더하고, 덧칠했던 체리와 잎의 가장자리도 붓질해 부드럽게 풀어 줘요.

11 마지막으로 도자기 팔레트에 ㊺ Gray와 ㉚ Brown을 섞어 만든 색으로 컵케이크의 그림자를 연하게 그려요.

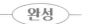

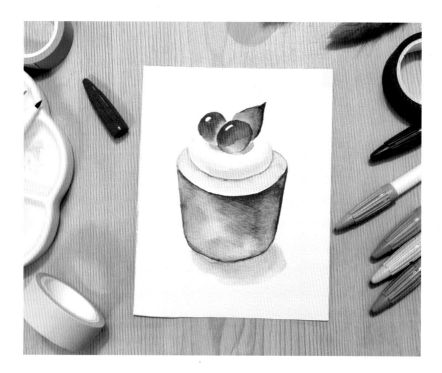

블루 레모네이드

청량감이 느껴지는 상콤달콤한 블루 레모네이드는 보기만 해도 가슴속이 시원해져요.

투명하게 비치는 유리의 표현 방법과

옐로, 블루 계열의 그러데이션으로 멋진 에이드를 표현해 봐요.

─ Color ─

3 Lemon Yellow 4 Yellow 36 Light Green

44 Water Blue 45 Sky Blue 54 Gray

401 F-Yellow

─ Tip ─

에이드의 투명함을 표현하는 것이
포인트니 너무 진해지지 않도록 색을 조절해요.

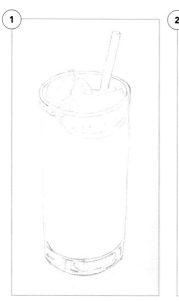

1 연필로 컵과 빨대, 레몬을 연하게 스케치해요.

2 ③ **Lemon Yellow**로 잎맥과 잎맥 주변을 그리고 잎의 나머지 전체적인 색을 ㉖ **Light Green**으로 칠해요.

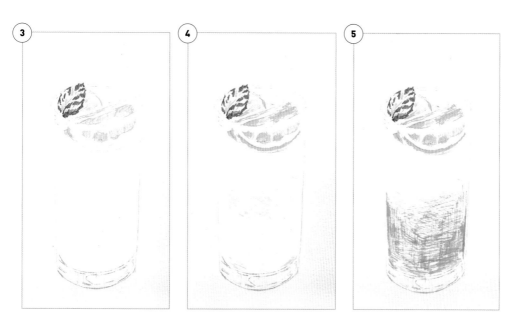

3 ③ **Lemon Yellow**로 레몬의 형태와 껍질을 그리고 ④ **Yellow**로 경계선 주변을 덧칠해 색의 변화를 줘요.

4 ㊤ **F-Yellow** 펜을 눕혀 에이드의 색을 전체적으로 연하게 칠해요. 한 번 정도 살짝 칠한다 생각하고, 색을 너무 진하게 채우지 마세요

5 ㊹ **Water Blue**로 컵의 아래에서 반 정도까지 겹쳐 칠해요. 이때 처음 칠한 옐로보다는 조금 더 색의 간격이 좁고 촘촘히 겹치도록 칠해요.

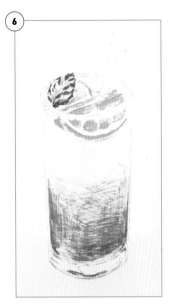

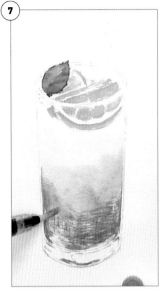

6 5의 ④④ **Water Blue** 아래쪽에는 ④⑤ **Sky Blue**로 덧칠해서 그러데이션해요.

7 물기가 적은 붓으로 레몬과 잎을 붓질해요. 음료를 표현할 때는 붓에 물을 좀 더 묻혀 위에서 아래 방향으로 색을 번져요.

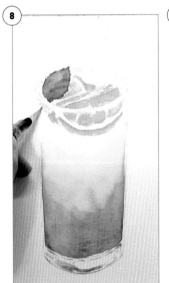

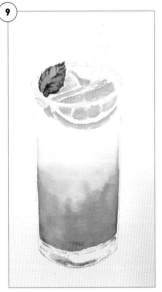

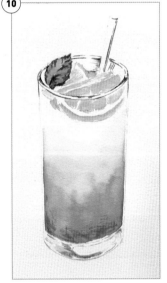

8 아래쪽을 채색하고 붓에 남은 색으로 음료의 윗면을 연하게 칠해요.

9 색이 건조되면 ③⑥ **Light Green**으로 잎맥 주변의 굴곡과 잎 가장자리를 덧칠해 잎을 완성해요.

10 ⑤④ **Gray** 펜을 세워 유리컵의 두께감을 표현하고 빨대의 형태를 그려요.

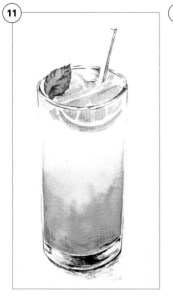

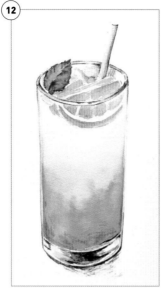

11 ⑤④ Gray, ④⑤ Sky Blue로 컵 아래쪽 유리의 두께감과 명암을 표현해요. 가운데만 진하게 포인트를 주고 나머지는 여백으로 남겨 투명한 느낌을 살려요.

12 ④ Yellow로 레몬의 외곽선을 정리해요. ④⑤ Sky Blue로 컵 아래쪽 외곽선을 칠하고 워터브러시로 외곽선을 정리해요.

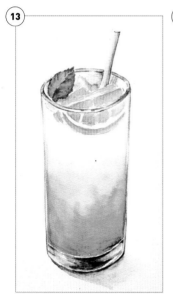

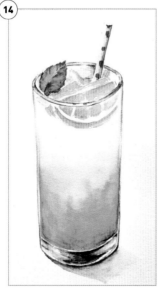

13 컵 아래에 ④⑤ Sky Blue와 ④ Yellow를 칠한 후 붓질해 그림자를 표현해요.

14 ③⑥ Light Green으로 빨대에 도트 무늬를 그리고 어두운 부분은 ⑤④ Gray로 한 번 더 덧칠해요.

15 붓에 물기를 빼고 도트 무늬를 부드럽
게 붓질한 뒤 **54** **Gray**로 칠한 어두운
부분도 자연스럽게 풀어 마무리해요.

완성

아이스크림

무더운 여름에 아이스크림처럼 달콤한 힐링이 있을까요?

물 스케치와 번지기 기법을 이용해서 먹음직스러운 알록달록 아이스크림을 그려 봐요.

응용해서 좋아하는 아이스크림을 표현해 보는 것도 행복한 시간일 거예요.

— Color —

3 Lemon Yellow	4 Yellow	6 Yellow Ocher	8 Deep Orange
14 Coral	19 Pure Pink	30 Brown	32 Dark Brown
37 Yellow Green	50 Peacock Blue	403 F-Pink	

— Additional —

도자기 팔레트

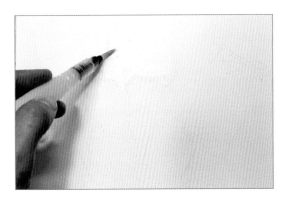

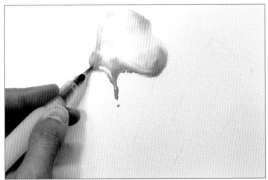

1 팔레트에 ⑭ **Coral**, ⑲ **Pure Pink**, ⑳ **F-Pink**를 칠해 둬요. 워터브러시에 물을 충분히 적신 후 콘에 올려진 아이스크림을 물 스케치해요.

2 ⑲ **Pure Pink**, ⑳ **F-Pink**를 적절히 섞어 물 스케치한 아이스크림 외곽선 주변을 칠하고 아래쪽은 조금 더 진한 ⑭ **Coral**로 칠해요.

> **Tip** 수성펜 수채화 기본 기법 9 물 스케치로 칠하기 참고

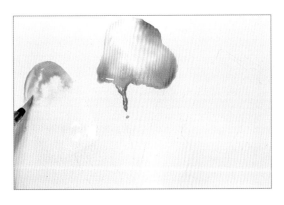

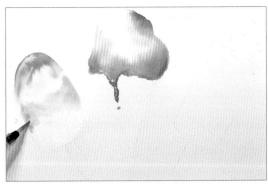

3 물을 충분히 적신 붓으로 바 형태의 아이스크림을 물 스케치 해요. 팔레트에 ㊿ **Peacock Blue**를 칠한 뒤 붓에 묻혀 아이스크림의 윗부분을 칠해요.

4 팔레트에 ㊲ **Yellow Green**을 칠한 뒤, 붓에 묻혀 ㊿ **Peacock Blue**와 조금 떨어진 곳에 칠해요.

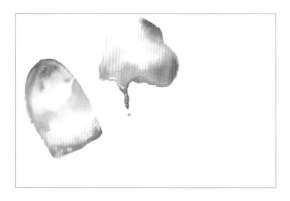

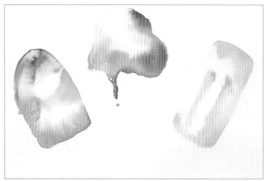

5 ⑧ Deep Orange를 팔레트에 칠하고 **4**와 같은 방법으로 ㊲ Yellow Green과 조금 떨어진 곳에 칠해 아이스크림을 완성해요.

6 팔레트에 ③ Lemon Yellow, ④ Yellow, ⑥ Yellow Ocher를 칠해요. 아이스크림을 물 스케치한 후 밝은 곳은 ③ Lemon Yellow, 외곽선과 굴곡은 ④ Yellow와 ⑥ Yellow Ocher로 칠해요.

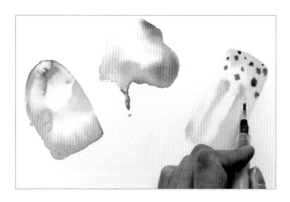

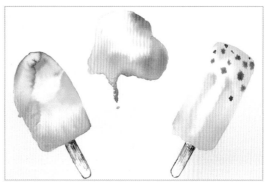

7 아이스크림 색이 50% 정도 건조되면 ㉚ Brown, ㉜ Dark Brown을 팔레트에서 섞고 워터브러시로 콕콕 찍어 초코칩을 표현해요.

8 ㉚ Brown으로 아이스크림 막대의 테두리를 그리고 ⑥ Yellow Ocher로 색을 칠해요.

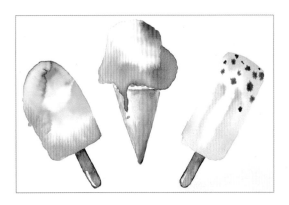

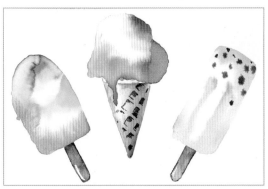

9 ⑥ **Yellow Ocher**와 ㉚ **Brown**으로 콘을 그리고 붓으로 색의 경계를 자연스럽게 풀어 입체감을 더해요.

10 색이 완전히 건조되면 ㉚ **Brown**으로 가운데 콘 부분의 와플 모양을 표현해요. 사각형의 세 변만 그리고 사각형 안의 색도 반 정도만 채워요.

완성

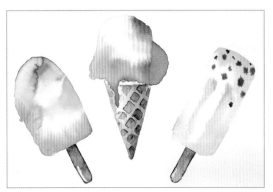

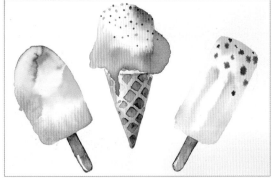

11 붓으로 색을 풀어 사각형의 와플 무늬를 만들고 색이 남은 붓으로 콘의 밝은 부분에 와플 무늬를 그려 입체감을 더해요.

아이스크림 위에 알록달록 칩을 그려 장식해요.

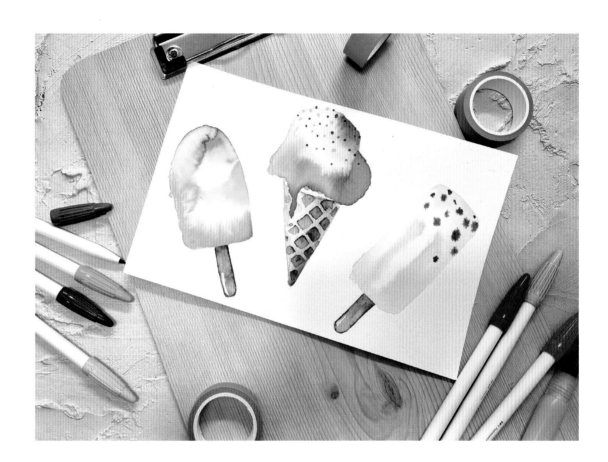

Coffee & Tea 드로잉

수성펜은 물감처럼 번져서 그려도 멋지지만, 번지지 않고 펜 드로잉의 꾸미기용으로
채색해도 멋지게 표현할 수 있어요. 피그먼트 펜으로 작은 카페 소품을 그리고
자유롭게 손 가는 대로 채색해 귀여운 카페 소품 드로잉을 해 볼까요.

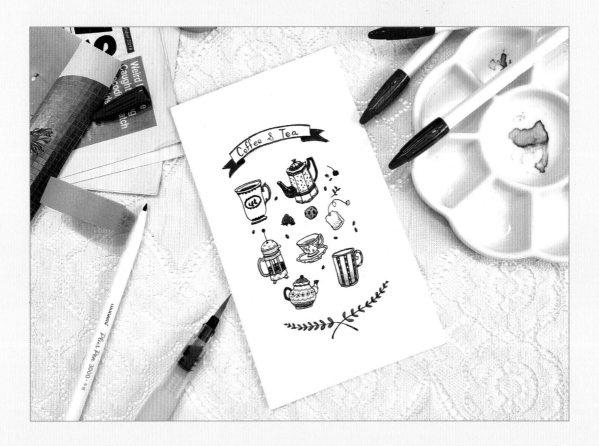

╾─⟨ Color ⟩─╼

4 Yellow **6** Yellow Ocher

13 Red Wine **19** Pure Pink

35 Olive **36** Light Green

45 Sky Blue **47** Royal Blue

╾─⟨ Additional ⟩─╼

피그먼트 펜

╾─⟨ Tip ⟩─╼

이번 그림은 꼭 해야 하는 방법과
순서는 없어요. 드로잉도 똑같은 방법으로
따라 하기보다 그리고 싶은 쿠키,
커피 잔, 과일, 원두 등을 자유로운 배열과
순서, 좋아하는 색으로 표현해 보세요.

1 도화지에 피그먼트 펜으로 커피 잔과 주전자를 그려요.

2 커피 잔과 주전자 주위에 다른 모양의 커피 잔, 티백, 찻주전자를 그려요. 선이 조금 삐뚤거나 튀어나와도 괜찮아요.

3 2에서 그린 그림 아래쪽에 동그란 주전자와 줄무늬가 있는 커피 잔을 그려요.

4 위쪽에 리본 띠를 그리고 커피 잔과 주전자 사이사이 허전한 곳에 원두 알갱이와 작은 쿠키, 과일 등을 그려요.

5 리본 띠에 간단하게 문구를 적고(Coffee & Tea) 그림의 맨 아래쪽에는 월계수 리스를 그려요.

> **Tip** 꼭 똑같은 문구와 리스로 그리지 않아도 괜찮아요.

6 ㊱ **Light Green**, ㊺ **Sky Blue**, ④ **Yellow** 등으로 주전자와 커피 잔에 무늬와 색을 넣어 꾸며요.

7 ㊼ **Royal Blue**로 주전자의 무늬와 손잡이를 칠하고 ⓭ **Red Wine**으로 딸기, ⑥ **Yellow Ocher** 로 쿠키와 원두 알갱이를 칠해요.

8 ㉟ **Olive**로 맨 위의 커피 잔의 무늬를 그리고 ㊱ **Light Green**으로 월계수 잎과 줄기를 칠해요. ⓭ **Red Wine**으로 리본 띠 중앙의 테두리와 리본 양 끝을 칠해요.

완성

응용해서 좋아하는 소품으로 그려 봐도 좋아요.

아이스커피

여러분은 뜨아(뜨거운 아메리카노)를 좋아하시나요, 아니면 아아(아이스 아메리카노)를 좋아하시나요?

큰직한 얼음이 가득 들어 있는 아메리카노 한 잔을 손에 들면 뜨거운 여름 태양도 걱정이 없죠.

청량감이 느껴지는 얼음과 투명한 물체를

효과적으로 표현하는 방법을 아이스 아메리카노를 그리며 익혀 봐요.

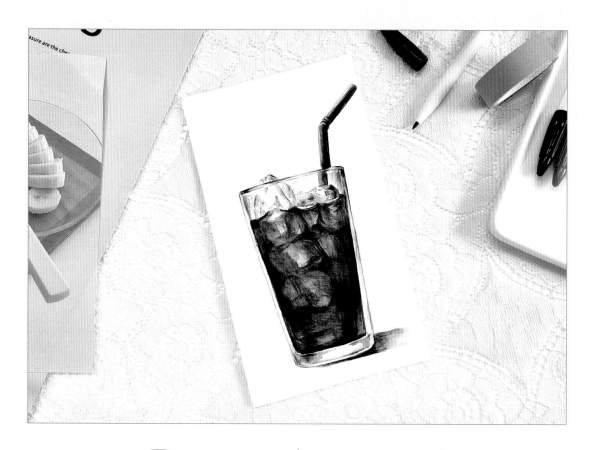

— Color —

 Black　　② **Yellow Ocher**　　③⓪ **Brown**

③① **Chocolate**　　③② **Dark Brown**　　⑤④ **Gray**

— Tip —

커피와 얼음은 한 번 채색해서는 완성되지 않아요.
여유를 두고 조금씩 색을 입히면서 건조되는 색을 보며
묘사해 나가면 좀 더 쉽게 질감을 표현할 수 있어요.
완성이 되어 갈수록 붓의 물 양을 줄여
선을 가볍게 풀어 주는 정도로만 칠해요.

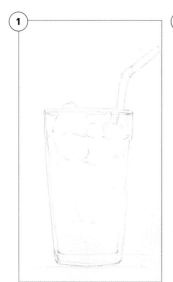

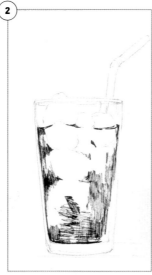

1 연필로 얼음이 담긴 컵과 빨대를 스케치해요.

2 컵의 두께감에 주의하면서 ㉜ **Dark Brown**으로 진한 커피색을 컵의 바깥쪽 외곽선에서 조금 떼어 칠해요. 얼음이 있을 곳은 비워 둬요.

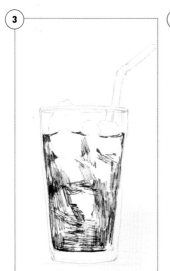

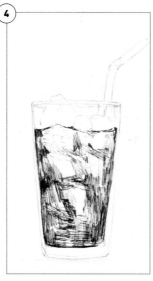

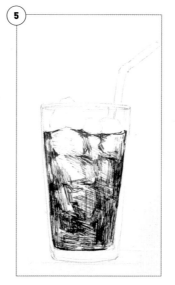

3 **2**에서 칠했던 어두운 커피색 주변을 ㉛ **Chocolate**으로 칠해요. 이때 얼음의 형태를 선으로 그려 표시하고 커피색을 덧칠해 색을 보완해요.

4 ⑥ **Yellow Ocher**로 컵 외곽의 반사광 부분과 얼음의 밝은 부분을 칠해요. 얼음은 커피 색을 끌어 와서 질감과 색을 표현할 거라 따로 색칠하지 않아요.

5 ㉚ **Brown**으로 **3~4**에서 칠했던 커피와 얼음 색을 한 번 더 덧칠해 색을 보완하고 아래쪽은 ㉜ **Dark Brown**으로 덧칠해 색을 진하게 만들어요.

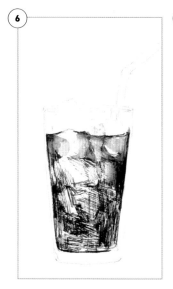

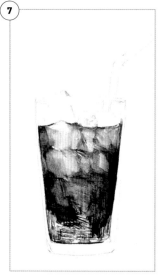

6 워터브러시로 얼음의 밝은 부분에서 어두운 커피색 방향으로 색을 번져요. 물기가 너무 많으면 얼음의 형태가 뭉개지니 색이 조금만 번질 정도로 물기를 조절해요.

7 아래로 갈수록 진해지도록 색을 풀어 주고 중간중간 비워 두었던 얼음의 밝은 곳은 잔여 색을 번져 칠해요.

> **Tip** 수성펜 수채화 기본 기법 2-2 색 이어 칠하기 참고

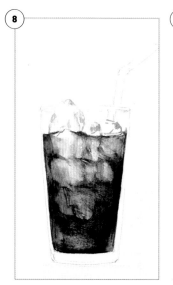

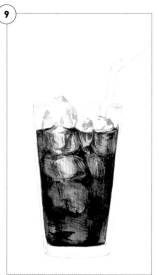

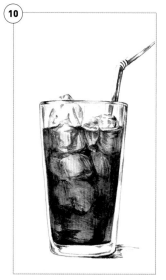

8 컵의 형태에 유의하면서 아래쪽까지 그러데이션해요. 맨 아래쪽까지 색을 잘 풀어 준 뒤 붓에 남은 색으로 맨 위쪽 얼음의 외곽선 굴곡을 그려요.

9 처음 칠했던 색이 건조되면 **32** **Dark Brown**으로 얼음 주변의 진한 커피를 조금씩 덧칠하고 **30** **Brown**으로 얼음의 형태를 그리면서 색을 보완해요.

10 **31** **Chocolate**으로 얼음의 어두운 부분과 컵 위쪽의 커피색을 조금씩 덧칠해 보완하고 그림자를 칠해요. **54** **Gray**로 컵의 형태와 빨대를 그려요.

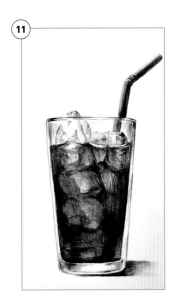

11 물기 적은 워터브러시로 선을 풀어 주는
정도로만 색을 번지고 ❷ Black으로 빨
대와 커피 아래쪽의 명암, 컵 그림자의
시작점을 칠한 후 붓질해 정리해요.

완성

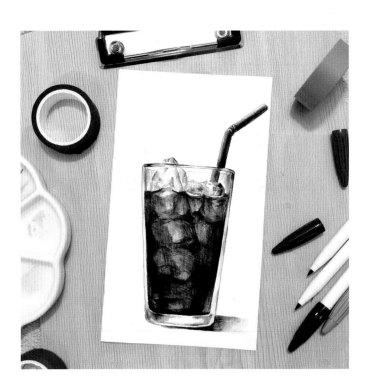

날마다 수성펜 수채화

마카롱

디저트 하면 빼놓을 수 없는 게 마카롱이죠. 부드러운 필링과 쫀득한 꼬끄는
커피와 함께 먹으면 하루의 피로감을 잊게 만드는 달달한 행복을 가져다 줘요.
달콤한 마카롱을 그려 보고 그림을 돋보이게 해 줄 배경 표현 방법도 익혀 봐요.

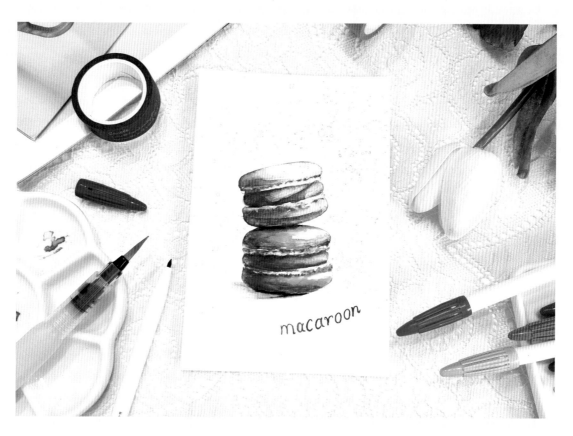

<div style="text-align:center">Color</div>

19 Pure Pink **22** Red Purple **43** Mint Green

49 Blue Celeste **50** Peacock Blue **54** Gray

<div style="text-align:center">Additional</div>

도자기 팔레트

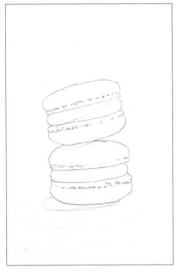

1 마카롱 두 개를 연하게 스케치
해요.

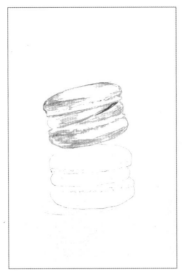

2 ⑲ **Pure Pink**로 마카롱을 그리
고 어두운 쪽에는 선을 겹쳐 명
암을 표현해요.

3 마카롱의 어두운 부분을 ㉒
Red Purple로 덧칠해 색을 보
완하고 꼬끄의 테두리와 필링도
그려요.

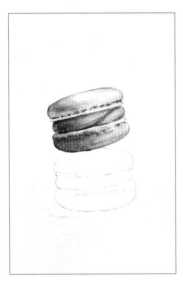

4 워터브러시로 꼬끄의 밝은 쪽에
서 어두운 쪽으로 붓질해 명암
과 그러데이션을 표현해요.

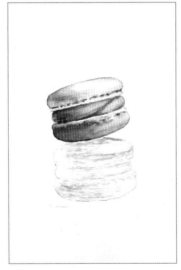

5 ㊸ **Mint Green**으로 아래쪽 마
카롱을 그리고 위의 마카롱과
겹치는 부분과 필링, 꼬끄를 덧
칠해서 명암을 표현해요.

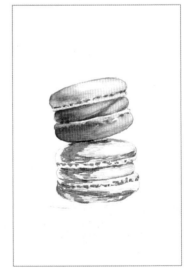

6 ㊿ **Peacock Blue**로 두 마카롱
이 겹쳐 생기는 그림자와 아래
쪽 마카롱의 어두운 부분을 덧
칠해 색을 보완해요.

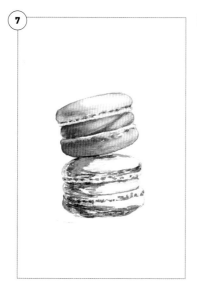

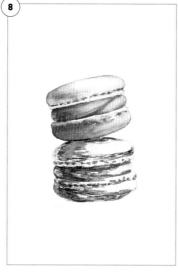

7 ⑲ **Pure Pink**로 아래쪽 마카롱의 그늘진 부분 옆 반사광을 칠해요.

> **Tip** 반사광은 명암을 칠한 컬러와 반대되는 밝은 컬러로 표현해 입체감을 더할 수 있어요.

8 ㊾ **Blue Celeste**를 사용해 아래쪽 필링을 전체적으로 칠하고 꼬끄의 테두리와 어두운 부분도 조금씩 덧칠해요.

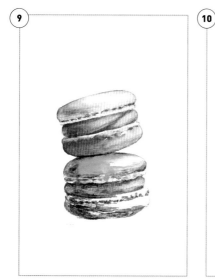

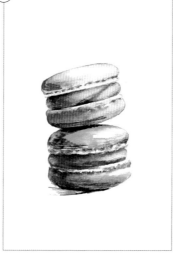

9 물기를 뺀 워터브러시로 꼬끄의 밝은 곳에서 어두운 쪽으로 색을 번져 자연스럽게 명암을 표현해요.

10 색이 부족한 곳은 앞서 칠했던 색들로 조금씩 덧칠해요. �554 **Gray**로 마카롱들의 그림자를 칠하고 붓질해서 색을 풀어요.

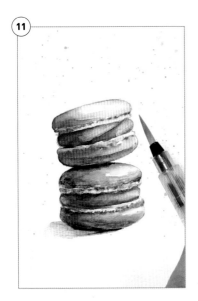

11 마카롱 채색에 사용한 색들을 도자기 팔레트에 칠해요. 워터브러시에 물을 많이 적셔 각각의 색을 묻힌 뒤 마카롱 주변에 튀겨요.

Tip 색을 섞지 말고 색깔별로 튀겨 주세요.

— 완성 —

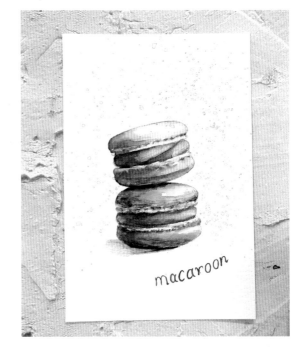

바탕의 색이 마르면
수성펜으로 간단하게
마카롱이라고 쓰거나 사인을 해요.

Pluspen Watercolor

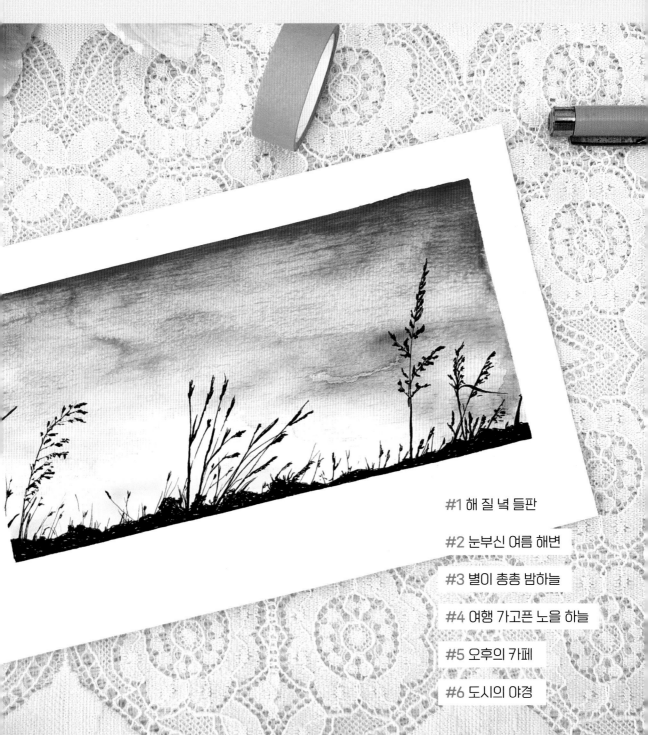

Scenery

멋진 오늘을 기억하는
풍경 한 장

해 질 녘 들판

해가 지기 전 들판에 흔들리는 갈대와 마른 풀들은 어딘가 쓸쓸해 보이기도 하지만,
화면을 가득 메우지 않아도 운치 있고 멋진 풍경이에요. 배경을 그러데이션하는 방법을 배우고
피그먼트 펜으로 갈대와 들풀을 그려 멋진 풍경을 완성해 봐요.

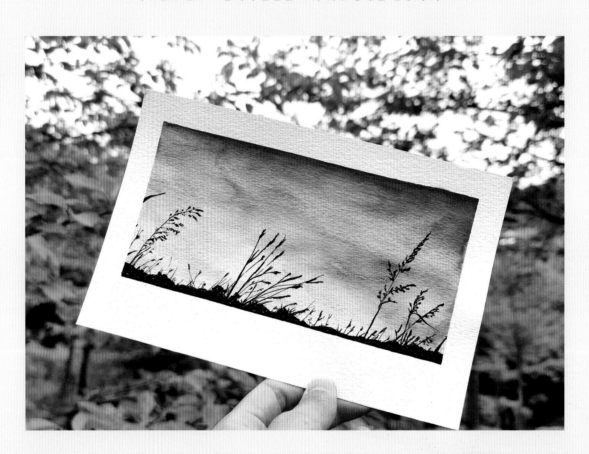

— Color —

(3) **Lemon Yellow**　　(10) **Cream Orange**　　(14) **Coral**

(28) **Lavender**　　(49) **Blue Celeste**

— Additional —

피그먼트 펜
마스킹 테이프 15mm

1 종이를 가로로 놓고 테두리에 마스킹 테이프를 붙여요. 긴 직사각형으로 풍경 표현을 하기 위해서 아래쪽은 여백을 조금 두고 붙여요.

2 해가 지기 전 지평선의 밝은 하늘에서 위로 갈수록 점차 붉은 노을이 되도록 ③ **Lemon Yellow** - ⑩ **Cream Orange** - ⑭ **Coral** 순서로 펜을 눕혀 칠해요.

3 ⑭ **Coral** 위쪽으로 ㉘ **Lavender**를 펜을 눕혀 칠해요. 색과 색을 경계선 없이 겹쳐 칠하면 자연스러운 그러데이션을 만들 수 있어요.

4 ㉘ **Lavender** 색 위쪽으로 ㊾ **Blue Celeste**를 칠해요. 위쪽으로 갈수록 해가 져서 어두워지니 위로 갈수록 선을 많이 겹쳐 진하게 표현해요.

5 워터브러시에 물을 충분히 묻히고 아래쪽부터 번져서 그러데이션해요. 붓은 눕히고 가로 방향으로 점점 위로 올라가면서 칠해요.

6 번지는 범위가 넓기 때문에 중간에 시간을 두지 않고 물이 마르기 전에 붓질해야 물 얼룩이 남지 않아요.

7 만약 생각보다 색이 연하게 나오거나 혹은 진하게 나와도 억지로 닦아 내지 않아도 돼요.

8 배경이 완전히 건조되면 아래쪽에 피그먼트 펜으로 들판의 외곽선을 그려요.

9 들판을 피그먼트 펜으로 칠해 채우고 중간중간 갈 대와 들풀을 그려요.

10 바람에 살랑살랑 움직이는 느낌이 들도록 선의 방 향과 높이에 조금씩 변화를 주면서 갈대와 작은 열 매가 있는 풀 등을 자유롭게 그려요.

11 화면을 꽉 채우지 말고 두세 곳에 포인트를 줘요. 나머지 부분에는 작은 잔디를 그려 화면에 리듬감 을 주면 운치 있고 감각적인 느낌이 살아나요.

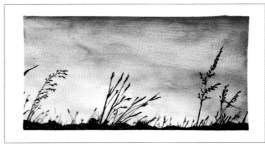

12 마스킹 테이프를 떼어 완성해요.

완성

눈부신 여름 해변

푸르른 바다와 바다를 닮은 하늘. 나무 그늘에 앉아

해안가로 밀려오는 파도 소리를 듣는 여름 해변. 눈부시게 멋진 해변의 풍경을 수성펜으로도

표현할 수 있어요. 푸른 바다와 파도 그리기를 익히며 멋진 해변을 표현해 봐요.

─ Color ─

6	Yellow Ocher	11	Pale Orange	36	Light Green	38	Lime Yellow
39	Green	44	Water Blue	45	Sky Blue	46	Light Blue
50	Peacock Blue	401	F-Yellow				

─ Additional ─

화이트 젤 펜
마스킹 테이프 15mm
화이트 마카

1 ⑥ **Yellow Ocher** 펜을 눕혀 가로선으로 해변의 모래를 칠해요. 아래에서 위로 갈수록 옅어지도록 칠해 주세요.

2 바다에 가까워질수록 점점 옅어지도록 도화지의 1/3 정도를 ⑪ **Pale Orange**, ⑪ **F-Yellow**로 연하게 그러데이션해요.

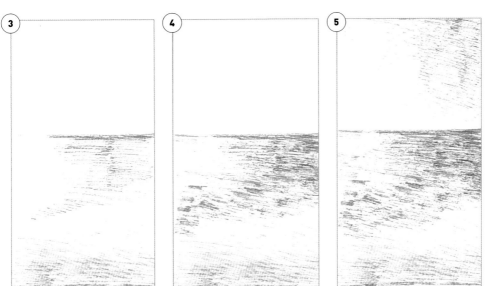

3 종이의 중앙보다 살짝 위에 ㊺ **Sky Blue**로 수평선을 그리고, 해변으로 갈수록 연하게 칠해요. 왼쪽은 햇빛을 받는 쪽이라 밝으니 왼쪽보다 오른쪽에 선을 더 많이 겹쳐 칠해요.

4 ㊿ **Peacock Blue**로 색 사이사이 잔잔한 물결을 칠해요.

5 ㊹ **Water Blue**를 사용해 하늘을 전체적으로 연하게 한 번 칠하고 위쪽의 하늘은 ㊻ **Light Blue**로 한 번 더 덧칠해요.

Tip 바다색보다 연하게 표현되도록 살살 칠해요.

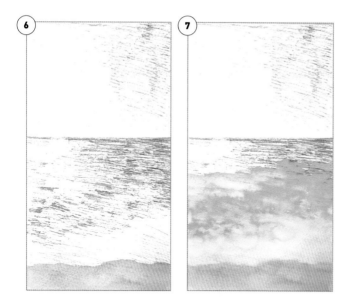

6 워터브러시에 물을 살짝 묻히고 붓질해 해변의 모래를 표현하고, 부서지는 파도가 수평으로 물결치도록 해요.

7 파도선이 마르면 바다의 색을 붓질해요. 아래에서 위쪽으로 선을 풀며 잔잔한 파도의 결을 살려 그러데이션해 주세요.

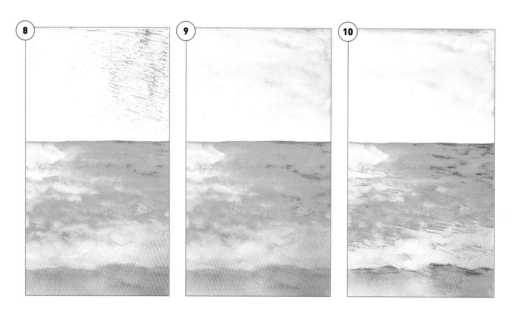

8 수평선까지 붓질해 그러데이션해요.

9 바다가 어느 정도 건조되면 수평선의 경계에 주의하면서 하늘까지 물을 칠해 그러데이션해요.

10 건조되면 ⑥ **Yellow Ocher**로 해안가 파도 선을 덧칠해서 경계선 주변을 정리하고, ㊻ **Light Blue**, ㊺ **Sky Blue**로 물결의 방향을 살려 덧칠해요.

11 마스킹 테이프 경계선 주변의 하늘은 ㊻ **Light Blue**로 구름의 형태를 그리며 덧칠해요.

12 워터브러시에 물을 살짝 묻혀 **10~11**에서 칠한 색들의 경계선이 풀어지도록 붓질해요.

> **Tip** 처음 칠할 때보다 물을 적게 해서 펜선이 풀어질 정도로만 붓질해요.

 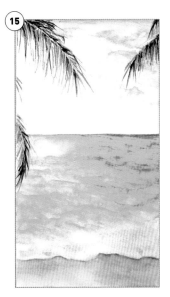

13 건조되면 ㊳ **Lime Yellow**로 햇빛을 받는 야자수의 밝은 잎을 소나무 잎처럼 선으로 그려요.

14 야자수 잎 사이사이를 ㊱ **Light Green**으로 한 번 더 덧칠해요.

15 ㊴ **Green**으로 잎이 꺾이는 곳과 잎과 잎이 겹쳐 있는 어두운 부분을 덧그려요.

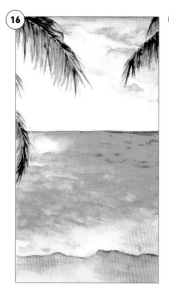 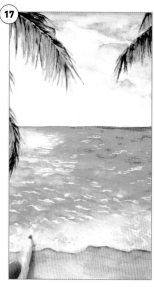 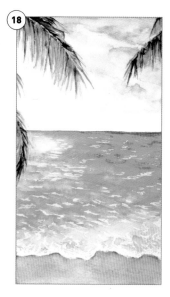

16 워터브러시에 소량의 물만 묻혀 티슈로 살짝 닦아 낸 후 나뭇잎을 그린 선을 따라 붓질해요.

17 화이트 젤 펜으로 햇빛이 비쳐 빛나는 바다의 잔잔한 물결과 해변의 파도를 그려요.

18 화이트 마카로 해안가의 부서지는 하얀 파도 선을 조금 더 두껍게 그려요.

> **Tip** 화이트 마카가 없다면 아크릴 물감을 조금 짜서 세필로 파도 선을 강조하거나 화이트 젤 펜으로 여러 번 덧
> 칠해도 좋아요.

──⟨ **완성** ⟩──

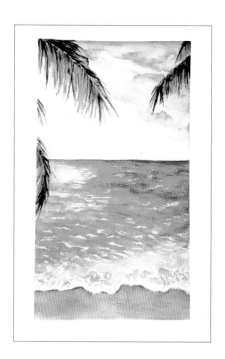

마스킹 테이프를 살살 떼어 내 완성해요.

별이 총총 밤하늘

그리고 싶은 풍경을 생각하다 보면 하늘 풍경도 빼놓을 수 없죠.

까만 밤, 별이 가득한 멋진 밤하늘을 그려 봐요.

물감 없이도 충분히 선명하고 눈부신 밤하늘을 그릴 수 있어요.

Color

2 Black

32 Dark Brown

40 Dark Green

44 Water Blue

46 Light Blue

47 Royal Blue

48 Blue

51 Prussian Blue

Additional

화이트 젤 펜

마스킹 테이프 15mm

흰색 아크릴 물감

비닐 팩 혹은 종이 팔레트

칫솔

1 연필이나 샤프로 아래쪽 1/5 정도 되는 지점에 수평선을 그리고 낮은 산을 그려요.

2 ㊹ **Water Blue** 펜을 눕혀 전체적으로 밑색을 칠해요. 색이 너무 꽉 차지 않게 전체적으로 살살 칠해요.

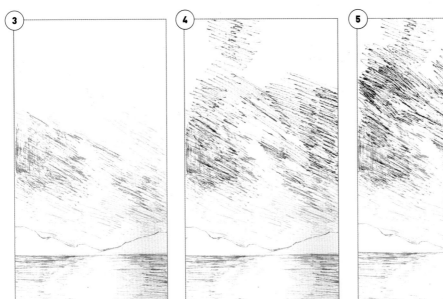

3 ㊻ **Light Blue**로 강물의 가운데는 비워 두고 양쪽 끝을 선을 겹쳐 칠한 뒤 ㊹ **Water Blue**로 하늘의 중간 지점을 한 번 더 넓게 덧칠해요.

4 3에서 칠해 둔 색 위쪽으로 ㊼ **Royal Blue**를 겹쳐 칠해요. 위쪽으로 갈수록 하늘이 진해지니 선을 점점 많이 겹쳐 칠해요.

5 칠해 둔 ㊼ **Royal Blue** 위쪽에 ㊽ **Blue**로 덧칠해요.

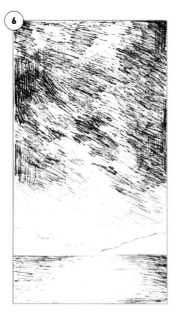

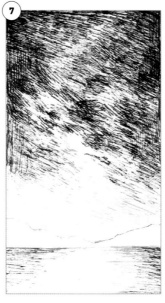

6 **51** Prussian Blue 펜을 눕혀 위쪽 하늘을 전체적으로 칠하고 하늘의 아래쪽에도 중간중간 조금씩 겹쳐 색을 보완해요.

7 **2** Black으로 **6**에서 칠한 색 사이 사이를 덧칠해 색을 채워요.

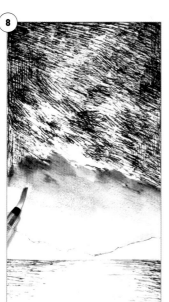

8 워터브러시에 물을 충분히 묻힌 후 티슈로 살짝 닦고 아래에서 위쪽으로 조금씩 붓질해 그러데이션해요.

9 한 번에 다 칠하면 색이 다 섞여 단조로워질 수 있으니 색이 섞이는 것을 보면서 붓질하고, 너무 진하다 싶으면 티슈로 조금씩 닦아 내요.

10 맨 위쪽까지 그러데이션해서 선을 풀어 줘요. 별 무리를 그려 마무리할 것이기 때문에 밝은 곳은 붓 터치가 조금씩 남아도 괜찮아요.

11 ㉜ **Dark Brown**으로 산의 눈이 쌓이지 않은 부분을 빗금 그어 칠해요.

12 ㊵ **Dark Green**으로 **11**에서 칠했던 산의 형태를 덧칠해 보완해요.

13 워터브러시에 물기를 빼고 산을 그렸던 선만 살짝 붓질해요.

14 ㊼ **Royal Blue**, ❷ **Black**으로 강물에 산이 비치는 실루엣을 살짝 덧칠하고 건조된 색을 보면서 하늘의 색이 부족한 부분은 조금씩 덧칠해요.

15 워터브러시에 물을 살짝만 묻혀 덧칠했던 색의 경계를 칠하고 너무 진하게 표현된 곳은 조금씩 문질러 톤을 정리해요.

16 강물에 덧칠했던 색도 같은 방법으로 워터브러시를 사용해 경계선을 풀어 줘요.

17 종이 팔레트나 비닐 팩에 흰색 아크릴 물감을 짜고, 물을 소량 묻힌 칫솔에 물감을 묻혀요. 칫솔을 손가락으로 튕겨 작은 별 무리를 표현해요.

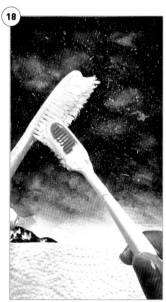

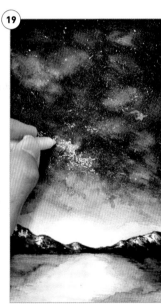

18 한 개의 칫솔로 표현이 잘 안 될 경우 두 개의 칫솔에 묻혀 서로 비비면 좀 더 쉽게 표현할 수 있어요.

Tip 물감이 튀지 않아야 할 곳은 티슈로 가려 주세요.

19 물감이 건조되면 화이트 젤 펜으로 점을 찍어 작은 별들이 모여 있는 별 무리를 표현해요.

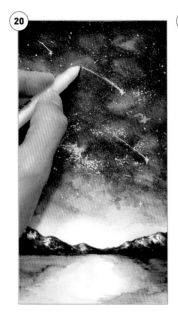 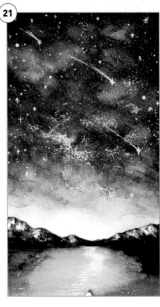

20 중간중간 떨어지는 별똥별의 선을 그려요. 큰 별은 점을 찍고 그 위에 + 모양을 그려 빛나는 별빛을 표현해요.

21 화이트 젤 펜으로 별빛이 비치는 강물의 반짝임과 잔잔한 물결도 그려주세요.

━ 완성 ━

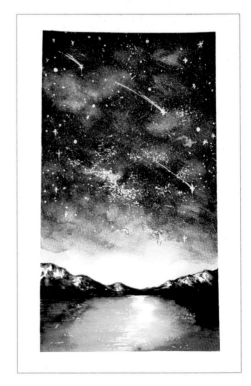

마스킹 테이프를 떼어 내 완성해요.

여행 가고픈 노을 하늘

일상이 지루하거나 기분 전환이 필요할 때 여행만큼 좋은 충전이 있을까요?
무심코 하늘을 올려보다 비행기가 시야에 들어오면 여행을 갔던 그 기분이 떠오르며
마음이 몽글몽글해지죠. 비행기가 날아가는 로맨틱한 보랏빛 노을을 그려 봐요.

— Color —

14 Coral **23** Purple **26** Violet

51 Prussian Blue **402** F-Orange **403** F-Pink

— Additional —

화이트 젤 펜
마스킹 테이프 15mm
피그먼트 펜

1 테두리에 마스킹 테이프를 붙이고 ④⑫ **F-Orange** 펜을 눕혀 맨 아래쪽을 칠해요.

2 1에서 칠한 색 위에 ④⑬ **F-Pink**로 화면의 반 정도를 살살 칠해요.

3 ⑭ **Coral**로 2에서 칠해 둔 색 주변을 조금 더 촘촘히 겹쳐 그러데이션을 만들어요.

4 ⑭ **Coral** 위쪽에 ㉓ **Purple**을 촘촘히 칠해요. 위로 갈수록 선을 더 많이 겹쳐 진하게 칠해요.

5 ㉓ **Purple** 주변으로 ㉖ **Violet**을 겹쳐 맨 위쪽까지 촘촘하게 칠해요.

6 맨 위쪽은 �51 **Prussian Blue**로 가장 진하게 촘촘히 칠해요.

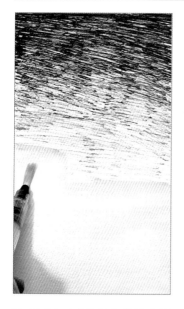

7 워터브러시에 물을 충분히 묻히고 티슈로 살짝 닦아 물을 조절한 뒤 아래에서 위쪽으로 붓질해요.

8 진한 색일수록 많이 번지니 색이 너무 진해질 경우 붓을 조금씩 닦아 색을 조절하며 맨 위쪽까지 그러데이션해요.

9 색이 완전히 건조되기 전 붓에 남아 있는 색으로 적당한 위치에 구름을 그려요.

10 피그먼트 펜으로 비행기의 실루엣을 그려요.

Tip 연필로 연하게 스케치 후 그려도 돼요.

11 화이트 젤 펜으로 크고 작은 점을 찍어 별을 그리고 작은 달을 그려요.

완성

마스킹 테이프를 떼어 완성해요.

오후의 카페

햇살이 비치는 한가로운 카페 앞 풍경을 그려 봅시다. 수성펜으로 나뭇잎, 노란 카페의 문, 간판을
하나하나 그리다 보면 어느새 멋진 카페 풍경이 완성되어 있을 거예요.

─(Color)─

3 Lemon Yellow		**4** Yellow	
6 Yellow Ocher		**11** Pale Orange	
13 Red Wine		**32** Dark Brown	
33 Khaki Brown		**36** Light Green	
40 Dark Green		**43** Mint Green	
51 Prussian Blue		**53** Charcoal	**54** Gray

─(Additional)─

화이트 젤 펜
마스킹 테이프 15mm
도자기 팔레트

─(Tip)─

카페 같은 풍경 표현은
간판이나 색을 응용해서
표현해도 좋고 그리는 순서와 방법을
익혀 다른 사진을 참고해
그려 봐도 좋아요

1 연필로 카페와 간판, 나뭇잎의 실루엣을
연하게 그려요.

2 ③ **Lemon Yellow**, ⑪ **Pale Orange**
로 건물 외벽의 색을 살살 겹쳐 칠해요.

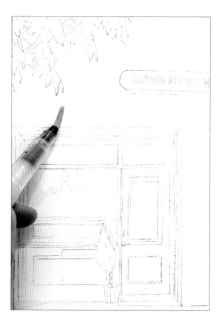

3 **2**에서 칠한 색을 워터브러시로 붓질해
연한 노랑의 벽색을 표현해요.

4 반 정도 건조되면 팔레트에 ⑤④ **Gray**
와 ㊸ **Mint Green**을 섞고, 워터브러
시로 카페 오른쪽 벽과 간판 위쪽을 연
하게 칠해요.

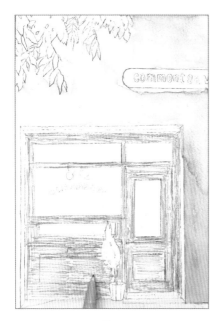

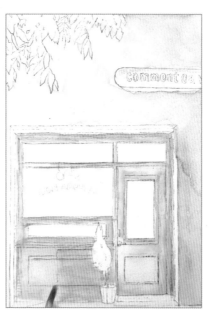

5 ④ **Yellow**와 ⑪ **Pale Orange**로 카
페의 유리창을 제외한 나머지 부분에
색을 겹쳐 칠해요.

6 워터브러시에 물을 충분히 묻히고 티
슈로 살짝 닦아낸 뒤 **5**에서 칠한 색을
번져요.

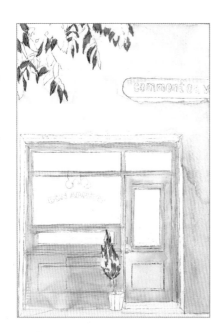

7 ㊱ **Light Green**으로 카페 앞 나무의
빛을 받는 밝은 나뭇잎과 작은 화분의
밝은 잎을 꼼꼼히 칠해요.

8 잎이 겹쳐져 좀 더 진하게 보이는 나뭇
잎들은 ㊵ **Dark Green**으로 칠해요.

9 가장 어두운 위쪽 나뭇잎과 나뭇가지
는 ㉝ Khaki Brown으로 칠해요.

10 물을 소량만 적셔 티슈에 닦은 워터
브러시로 나뭇잎과 나뭇가지의 도드
라지는 선만 풀어 주며 붓질해요.

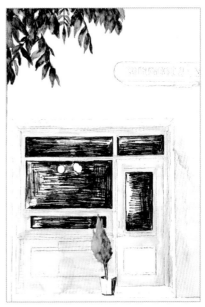

11 ㉝ Khaki Brown으로 창문의 형태
를 그리고 창문 안쪽의 어두운 부분을
테두리를 중심으로 칠해요.

12 ㉜ Dark Brown으로 ㉝ Khaki
Brown 주변에 색을 겹쳐 칠해 톤을
보완해요.

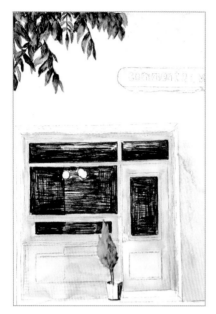

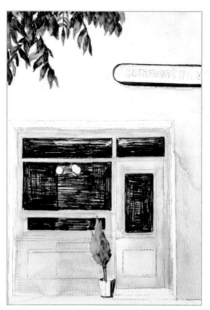

13 🖲 **Prussian Blue**로 가장 어두운 창문 왼쪽과 문 안의 왼쪽 부분을 진하게 겹쳐 칠해요. 카페 안 동그란 조명은 남기고 칠해요.

14 🖲 **Dark Brown**으로 간판의 두께를 표현해 입체감을 더해요.

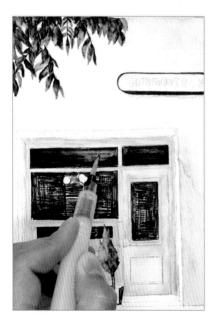

15 워터브러시로 창문 맨 위쪽 가운데 부분에서 양옆의 어두운 쪽으로 붓질해요.

16 나머지 창문의 어두운 부분도 워터브러시로 선을 풀어 색을 정리해요.

17 54 **Gray**로 카페 창문과 문 주변의
그림자 지는 부분을 칠해요.

18 빛이 들어오는 방향을 생각하며 카
페 왼쪽 벽의 그림자와 문 앞의 계
단, 화분의 그늘진 곳을 54 **Gray**로
연하게 칠해요.

19 워터브러시로 **18**에서 칠한 카페 창
문 쪽 그늘을 붓질해요.

20 팔레트에 54 **Gray**, 53 **Charcoal**,
6 **Yellow Ocher**를 섞어 창틀의 테
두리와 창선반 그림자를 칠해요.

21 햇빛을 받아 밝은 문 쪽의 테두리
는 팔레트에서 ❺❹ Gray, ❻ Yellow
Ocher를 섞어 붓으로 칠해요.

22 화분의 그림자는 ❺❹ Gray로 연하게
그리고 붓질해 색의 경계를 풀어요.

23 ⓭ Red Wine으로 간판에 카페 이름
을 써 주세요.

24 화이트 젤 펜으로 카페 안의 조명과
조명 트레이, 작은 등과 유리창에 있
는 이름을 그려요.

25 마스킹 테이프를 떼어 완성해요.

완성

도시의 야경

회색빛 건물들의 삭막한 풍경은 밤이 되면 하나둘 불이 켜지며
낮과는 다른 분위기의 로맨틱한 경관으로 변신하죠.
잔잔한 물결에 도시의 불빛이 비쳐 보이는 찬란한 야경을 그려 봐요.

— Color —

 Black 3 Lemon Yellow 10 Cream Orange 44 Water Blue

49 Blue Celeste 51 Prussian Blue 54 Gray 402 F-Orange

— Additional —

피그먼트 펜
화이트 젤 펜
마스킹 테이프 15mm

날마다 수성펜 수채화

1 수채화지의 1/3 지점에 수평선을 그리고 건물의 실루엣과 강물의 물결을 대략 스케치해요.

2 49 **Blue Celeste**로 선을 여러 번 겹쳐 칠해 해가 지며 점차 어두워지는 저녁 하늘을 표현해요.

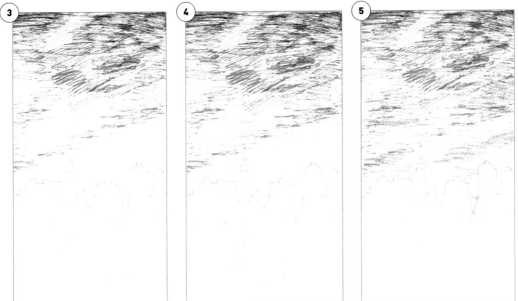

3 2에서 칠한 색 사이사이를 54 **Gray**로 칠해요. 건물 실루엣에 가까운 곳에도 해가 지는 느낌을 표현하기 위해 대각선으로 연하게 칠해요.

4 칠해 둔 색들 사이사이에 44 **Water Blue**로 색을 메꿔요. 꽉 채우지 말고 옅게 살살 칠해요.

5 건물 실루엣의 아래쪽을 3 **Lemon Yellow**로 연하게 칠하고 건물의 주변은 402 **F-Orange**로 칠해요. 10 **Cream Orange**와 앞서 칠했던 색들로 하늘 사이사이 여백을 칠해요.

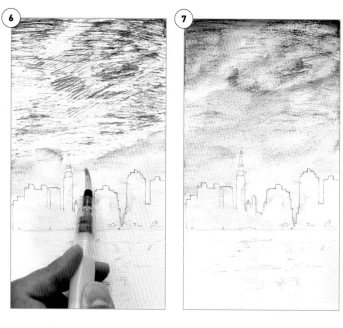

6 워터브러시에 물을 충분히 묻히고 티슈로 살짝 닦은 뒤 아래쪽부터 붓질해 색을 번져요. 연한 노을 색은 건물도 함께 덮어 칠해 주세요.

7 맨 위쪽까지 붓질해요.

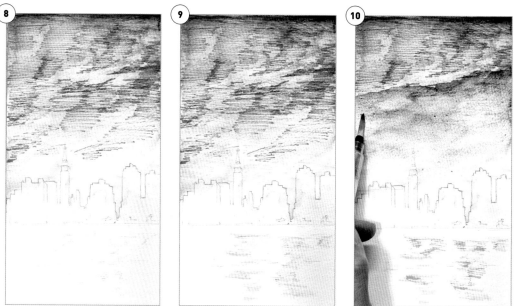

8 건조되면 ④⑨ **Blue Celeste** 펜을 눕혀 위쪽의 하늘을 가로 방향으로 덧칠해요.

9 ⑩② **F-Orange**와 ⑩ **Cream Orange**로 강물에 비치는 노을색을 칠해요.

10 하늘을 아래쪽부터 위쪽으로 붓질해 그러데이션해요. 첫 번째 칠할 때보다 붓의 물기를 빼서 세밀하게 칠해요.

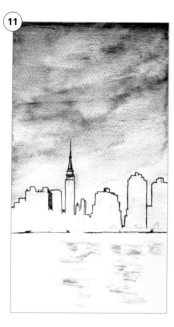 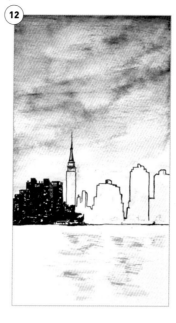

11 피그먼트 펜으로 건물의 외곽선을 그려요.

> **Tip** 피그먼트 펜을 쓸 때는 배경색이 완전히 건조된 후에 그려요.

12 불이 들어오는 창문, 조명은 적당히 배경색을 남겨 두고, 피그먼트 펜으로 색을 채워요.

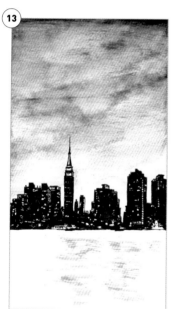 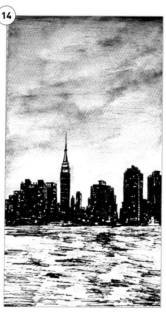 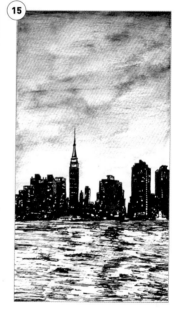

13 피그먼트 펜으로 건물 외곽선 안쪽을 전체적으로 채워 칠해요.

14 ❺❶ **Prussian Blue** 펜을 눕혀 강을 가로 방향으로 칠하고 물결이 이는 중간중간에는 색을 겹쳐 칠해 잔잔한 물결을 표현해요.

15 색의 채도를 낮추기 위해 ❺❹ **Gray**를 **14**에서 칠한 색 사이사이에 가로 방향으로 칠해요.

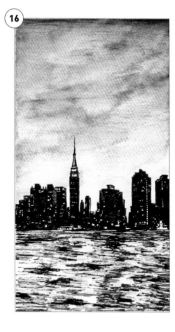

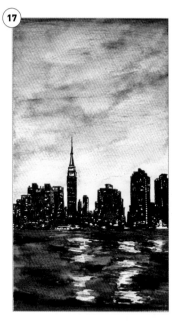

16 물결이 찰랑이는 부분을 **❷ Black** 으로 중간중간 산 모양처럼 살짝 칠해요.

17 조명이 비치는 밝은 부분에 주의하 며 붓질해요. 색이 너무 진하다 싶 으면 티슈에 붓을 닦으며 칠해요.

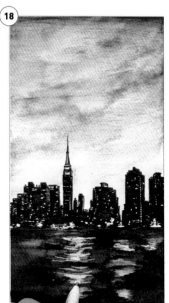

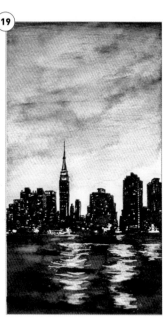

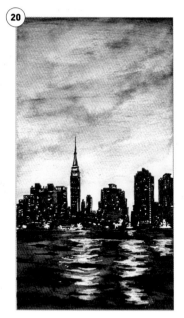

18 화이트 젤 펜으로 물결에 비치는 조명과 하이라이트를 물결을 따라 그려요.

19 화이트 젤 펜 위에 노을 채색에 사용한 색을 살짝 덧칠해 하이라이트 색을 자연스럽게 보완해요.

20 ❷ **Black**으로 정리하듯 물결의 어두운 부분을 살짝살짝 그려요.

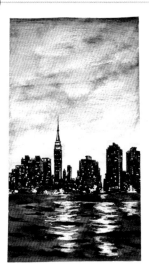

21 마스킹 테이프를 떼어 내요.

완성

Part
08

Pluspen Watercolor

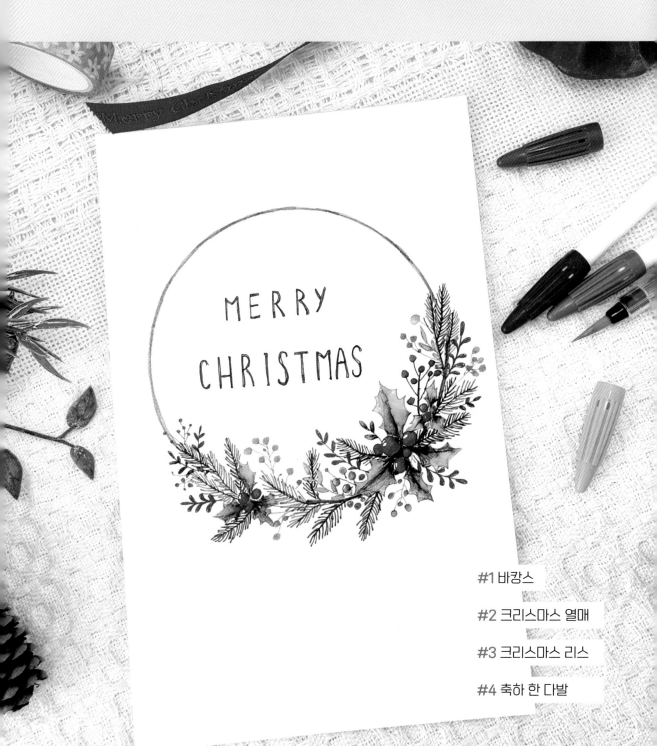

바캉스

여행은 언제 가도 좋지만, 여름에 떠나는 바캉스만큼 설레고 행복한 여행이 또 있을까요?
바다의 눈부신 햇빛으로부터 나를 지켜 줄 멋진 선글라스와 챙이 큰 모자를 캐리어에 담는 것만으로도
너무 신나죠! 마음속까지 시원한 여름 휴가를 생각하며 아기자기한 여름 소품을 그려 보아요.
하나씩 그리며 도화지를 채워 나가다 보면, 여름 바닷가에 온 듯 시원한 기분을 느낄 수 있을 거예요.

—(Color)—

4 Yellow 6 Yellow Ocher 11 Pale Orange

30 Brown 36 Light Green 40 Dark Green

42 Emerald Green 44 Water Blue 47 Royal Blue

54 Gray

—(Tip)—

이번 그림은 똑같이 그리지 않아도 돼요.
여름이 연상되는 다양한 소품들을 응용해서
자유롭게 그려 보세요.

1 🔵47 **Royal Blue**로 도화지 왼쪽 가운데에 불가사리를 그리고 외곽선 주변으로 색을 칠해요.

2 물기를 제거한 워터브러시로 불가사리를 붓질해요. 🔵54 **Gray**로 튜브를 그리고 🔵44 **Water Blue**로 칠해요.

3 **2**에서 칠한 튜브를 워터브러시로 붓질해요.

4 🔵11 **Pale Orange**로 오른쪽 하단에 플립플롭의 바닥면을 칠해요.

5 물기를 뺀 워터브러시로 칠해 둔 색을 번져요.

6 건조되면 🔵44 **Water Blue**와 🔵54 **Gray**로 튜브의 외곽을 덧칠하고 워터브러시로 붓질해 입체감을 줘요.

7 54 Gray로 플립플롭의 위쪽에 비키니를 그려요.

8 4 Yellow, 6 Yellow Ocher로 플립플롭의 테두리와 끈을 그려요.

9 밀짚모자를 11 Pale Orange, 6 Yellow Ocher, 30 Brown 순으로 칠하고 54 Gray로 어두운 부분을 칠해요.

Tip 리본을 그릴 부분은 칠하지 않고 비워 둬요.

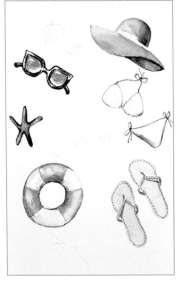

10 칠해 둔 색을 워터브러시로 번져 색의 경계를 자연스럽게 풀어 줘요.

11 6 Yellow Ocher로 선글라스 렌즈를 칠하고 30 Brown으로 테두리를 칠해요.

Tip 빛이 비치는 곳은 비워 둬요.

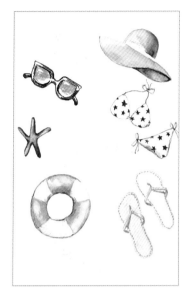

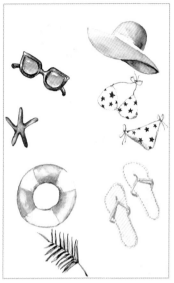

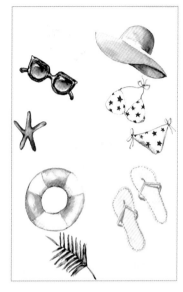

12 ㉘ **Royal Blue**로 비키니의 별 패턴을 그려요.

13 ㊱ **Light Green**으로 튜브 아래쪽에 야자수 잎을 그리고 ㊵ **Dark Green**으로 덧칠해요.

14 ㉚ **Brown**으로 선글라스를 덧칠하고 선글라스와 야자수 잎의 색을 워터브러시로 살살 붓질해 풀어요.

15 위쪽 빈 공간에 ⑪ **Pale Orange**, ㊹ **Water Blue**, �554 **Gray**로 조개, 소라 등을 그려요.

16 ㊹ **Water Blue**, ㊼ **Royal Blue**로 모자의 리본 띠를 그리고 ㊷ **Emerald Green**으로 가운데에 'Summer'를 써요.

17 허전한 부분에 불가사리를 추가로 그려요.

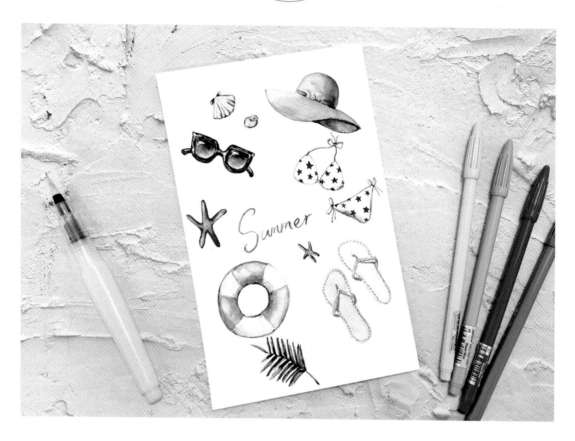

크리스마스 열매

크리스마스가 다가오면 시즌을 알리는 다양한 인테리어 소품과 트리로 집을 꾸미기도 하죠.
이럴 때 크리스마스 분위기를 물씬 느낄 수 있는 작은 열매 드로잉을 하나씩 그려 보는 건 어떨까요?
그리기 쉬우면서도 크리스마스 정취를 한껏 느낄 수 있는 크리스마스 식물과 열매를 그려 봐요.

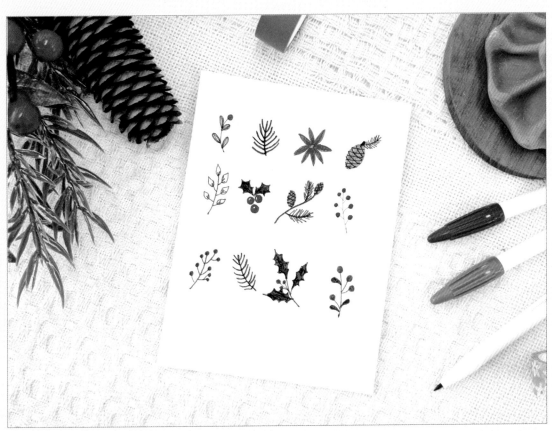

— Color —

6 Yellow Ocher **12** Red **13** Red Wine

32 Dark Brown **40** Dark Green

— Tip —

크리스마스 식물과 열매 그림으로
갈런드를 만들어 인테리어 소품으로
사용할 수도 있어요.

1 ㊵ **Dark Green**으로 살짝 휜 줄
기를 그린 뒤 물방울 형태의 잎을
그리고 선으로 잎을 채워요. ⑬
Red Wine으로 열매를 그려요.

2 ㊵ **Dark Green**으로 줄기와 줄
기 옆 침엽수 잎을 그리고 ⑫
Red로 뾰족뾰족 꽃을 그려요.

3 ⑥ **Yellow Ocher**로 잣 열매 모
양을 색칠해요. ㉜ **Dark Brown**
으로 열매 위에 그물 모양과 꼭
지를 그리고 ㊵ **Dark Green**으
로 잎을 그려요.

4 ㊵ **Dark Green**으로 줄기와 잎
을 그려요.

5 ㊵ **Dark Green**, ⑬ **Red Wine**
으로 호랑가시나무의 뾰족한 잎
과 동그란 열매를 그려요.

6 **3**을 응용하여 좀 더 긴 가지에
열매와 잎을 두세 개 그려요.

7 ⑥ **Yellow Ocher**로 줄기를 그리고 ⑬ **Red Wine**으로 호랑가시나무의 빨간 열매만 그려요.

8 앞의 그림들을 응용해서 가지와 열매, 솔잎을 그려요.

9 5~8을 응용해 두 개의 잎과 열매를 그려요. 똑같은 열매라도 줄기의 방향과 잎의 변화를 살짝 주며 그려 보세요.

━━ 완성 ━━

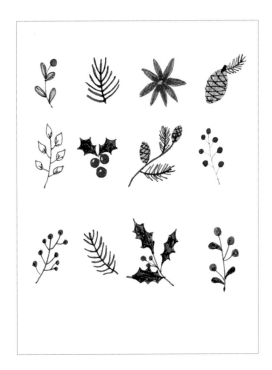

크리스마스 리스

크리스마스에는 마음을 전할 일이 많죠? 하나뿐인 카드를 전하고 싶은데
그림에 자신이 없어서 빈 종이만 만지작거리거나 수줍어 선물만 건네신 적 있나요? 앞에서 배웠던
다양한 열매 그림을 응용하여 크리스마스의 정취를 흠뻑 느낄 수 있는 리스 그리는 방법을 배워 보아요.
선물에 어울리는 카드로도, 인테리어 소품으로도 분명 멋진 역할을 할 거예요.

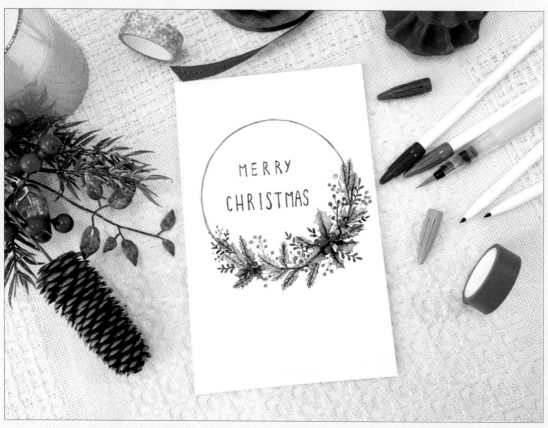

Color

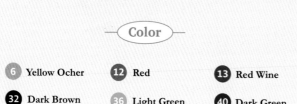

6 Yellow Ocher 12 Red 13 Red Wine

32 Dark Brown 36 Light Green 40 Dark Green

Tip

이번 그림을 응용하여
다양한 시즌 리스를 그려 보세요.

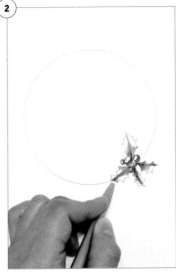

1 도화지에 적당한 크기로 원을 그려요. 동그란 그릇이나 컴퍼스를 이용해도 좋아요.

2 ⑬ Red Wine으로 크고 작은 열매를 여러 개 그려요. ㊱ Light Green으로 뾰족한 잎을 그리고 잎의 반만 색칠해요.

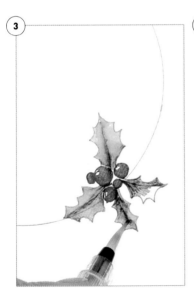

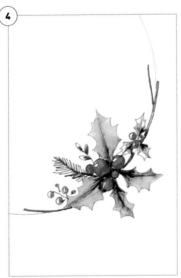

3 물기를 뺀 워터브러시로 열매를 칠하고 잎맥에서 잎 가장자리 방향으로 붓질해 색을 번져요.

　　Tip 열매의 하이라이트 부분은 색을 칠하지 않고 남겨 둬요.

4 **3**에서 그려 둔 그림 양옆에 ㉜ Dark Brown으로 가지를, ⑬ Red Wine과 ㊱ Light Green으로 작은 열매와 잎을 그려요.

5 ㊵ Dark Green으로 잎과 열매 사이사이에 솔잎을 그려 풍성하게 채워요.

6 ㊱ Light Green으로 양옆 가지에 작은 줄기와 잎을 그리고, ⑥ Yellow Ocher와 ⑫ Red로 잎 사이사이에 작은 가지와 열매를 그려요.

7 ㉜ Dark Brown으로 아래쪽 가지 옆에 가지를 하나 더 그리고 가지 양옆에 ㊱ Light Green으로 솔잎을 그려요.

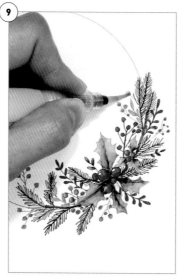

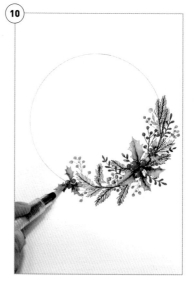

8 위쪽 가지도 확장하여 솔잎과 열매, 잎, 줄기를 풍성하게 채워요. ⑬ Red Wine으로도 잎을 그리면 다채로운 느낌을 줄 수 있어요.

9 그려 둔 열매들을 워터브러시로 한 번씩 붓질해 색을 부드럽게 풀어요.

10 아래쪽 가지 끝에 ㊱ Light Green과 ⑬ Red Wine으로 호랑가시나무 잎과 열매를 작게 그리고, 물기를 뺀 워터브러시로 열매와 잎에 붓질해요.

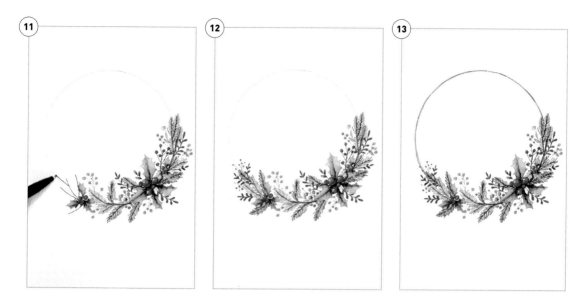

11 10에서 그린 열매 옆에 ㉜ **Dark Brown**으로 길쭉한 가지를 몇 개 더 그려요. 원에서 살짝 벗어나도록 그리는 것이 더 자연스러워요.

12 가지에 솔잎, 작은 열매, 나뭇잎을 그려요. 원의 반 정도만 풍성하게 채운다는 생각으로 그려요.

13 ⑥ **Yellow Ocher**로 원의 테두리를 두세 번 따라 그려요.

── 완성 ──

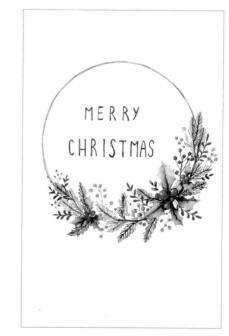

원 안에 크리스마스와 어울리는
문구를 넣어 완성해요.

축하 한 다발

생일, 입학, 졸업 등 소중한 사람을 축하하는 날에 늘 함께하는 꽃다발.
감사의 마음, 축하의 마음을 담아 따뜻한 편지도 함께 선물해 보면 어떨까요? 삐뚤빼뚤한 글씨라도
잊지 못할 선물이 될 거예요. 번지기 기법을 활용하여 소담한 꽃다발을 그려 보아요.

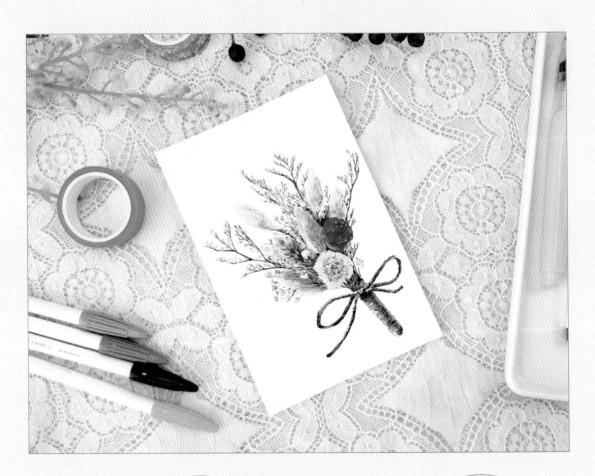

── Color ──

 6 Yellow Ocher **11** Pale Orange **13** Red Wine **14** Coral

19 Pure Pink **25** Light Violet **27** Lilac **30** Brown

35 Olive **43** Mint Green

── Tip ──

수성펜 수채화 기본 기법 8
질감 표현하기를 참고해 건조하고
보송보송한 프리저브드 플라워의
질감을 살려 그려 봐요.

1 샤프로 꽃의 대략적인 위치와 꽃다발의 아래쪽 손잡이를 스케치하고 ⑪ **Pale Orange**로 손잡이의 밝은 부분을 칠해요.

2 1에서 채색한 곳 주변의 어두운 부분을 ⑥ **Yellow Ocher**로 덧칠하고 워터브러시를 이용해 색을 자연스럽게 풀어 줘요.

3 ㉗ **Lilac**으로 꽃의 테두리를 그리고, 꽃의 가운데 부분은 ㉕ **Light Violet**으로 선을 짧게 세워 칠해요.

4 ㉕ **Light Violet**을 사용해 가운데를 중심으로 선을 짧게 세워 칠해 라그라스의 보송보송한 질감을 표현해요.

5 워터브러시로 색이 짙은 가운데 부분에서 옅은 테두리 쪽으로 붓질해 색의 경계를 풀어요.

6 ⑭ **Coral**로 동글동글한 꽃망울을 그리고 ⑲ **Pure Pink**를 사용해 **4**와 같은 방법으로 라그라스를 그려요.

7 색이 진한 쪽에서 색이 옅은 외곽 쪽으로 붓질해 경계를 풀어요.

8 ㉚ **Brown**으로 끈의 꼬임과 끈이 꺾인 어두운 부분을 한 번 더 칠해요.

9 꽃의 색이 건조되면 **4, 5**에서 그려 둔 꽃을 ㉕ **Light Violet**으로 한 번 더 덧칠해 입체감을 더해요.

10 같은 방법으로 ⑬ **Red Wine**, ⑲ **Pure Pink**를 사용해 **6, 7**에서 칠했던 꽃들의 어두운 부분을 덧칠해요.

11 ⑪ **Pale Orange**로 꽃들 사이에 라그라스의 형태를 그리고 ⑥ **Yellow Ocher**로 덧칠해요.

12 워터브러시에 물기를 빼고 덧칠한 꽃다발 손잡이와 꽃의 어두운 부분을 살살 물칠해요.

13 ㉟ **Olive**로 손잡이와 꽃 사이의 줄기, 안개꽃 가지를 여러 가닥으로 뻗어 나가도록 그려요.

14 ⑪ **Pale Orange**, ⑥ **Yellow Ocher**, ⑲ **Pure Pink**로 꽃다발 중간중간 허전한 부분에 안개꽃과 라그라스를 더 그려요.

15 워터브러시로 안개꽃과 라그라스를 붓질해요.

16 꽃다발 중간중간에 ㉟ **Olive**로 잔가지를 그려요.

17 ㊸ **Mint Green**으로 가지 끝에 짧게 터치해 건조된 안개꽃을 그려요.

완성

Pluspen Watercolor

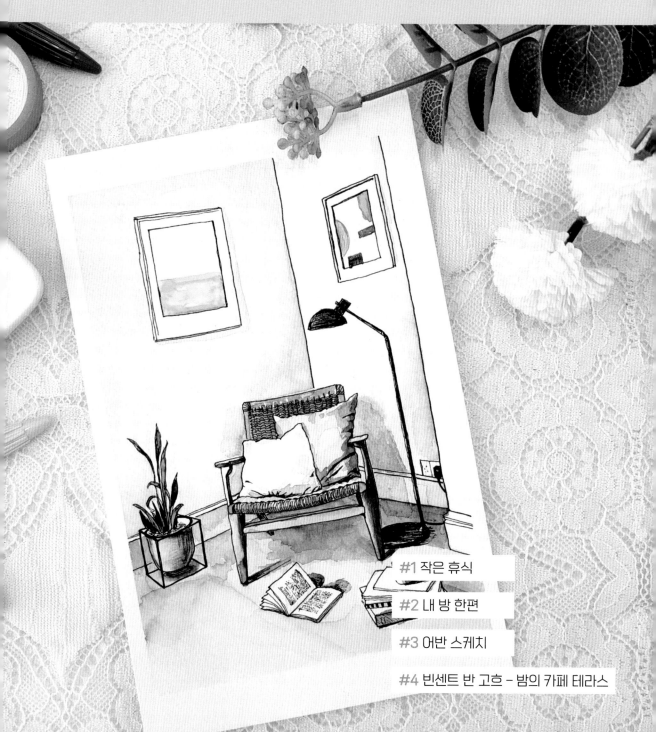

Own Work

수성펜으로 완성하는
나만의 작품

작은 휴식

편안함을 느끼게 하는 작지만 소중한 공간들을 그려 봐요. 은은한 빛이 드는 거실 한편,
또는 좋아하는 카페의 가장 즐겨 앉는 의자 등 애정이 담긴 나의 공간을 그려 보는 건
일상의 쉼과 위로가 될 거예요. 피그먼트 펜을 이용해 따스한 휴식을 주는 작은 공간을 그려 보세요.

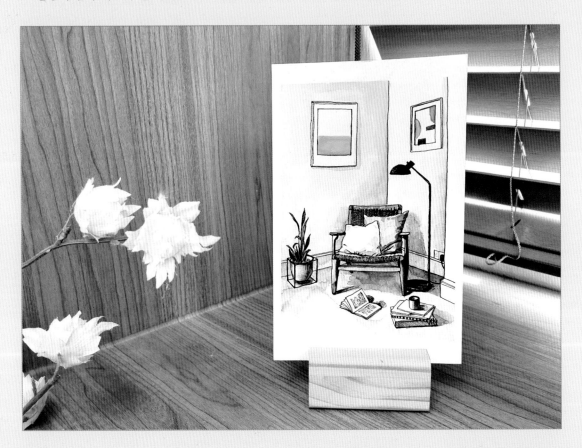

— Color —

6	Yellow Ocher	11	Pale Orange
30	Brown	32	Dark Brown
35	Olive	43	Mint Green
45	Sky Blue	53	Charcoal
		54	Gray

— Additional —

피그먼트 펜
도자기 팔레트
마스킹 테이프 15mm

— Tip —

이번 그림은 똑같이 따라 하지 않고
그리는 방법을 참고하여 자신만의 공간을
그려 보는 걸 추천드려요.

1 피그먼트 펜으로 긴 조명을 그려요. 조명 지지대 옆에는 의자를 그릴 자리를 비워 두고 그려요.

2 의자와 쿠션을 그려요. 펜으로 바로 그리기가 부담스럽다면 연한 선으로 위치를 대략 스케치해요.

3 의자의 반대쪽 팔걸이와 다리, 라탄의 짜임을 그려요.

4 의자 앞에 펼쳐져 있는 책을 그려요.

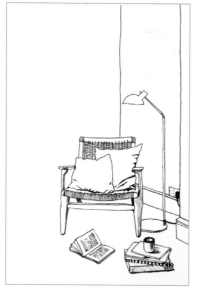

5 쌓여 있는 책들과 작은 컵, 의자 뒤
편의 벽을 그려요.

6 벽 양쪽에 크고 작은 액자를 그려요.

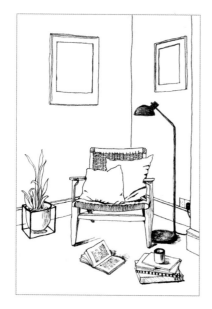

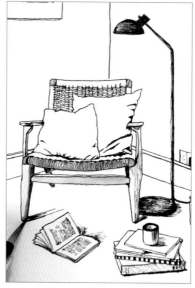

7 의자 옆에 화분을 그리고 조명, 책,
의자의 그림자를 펜을 눕혀 살짝 칠
해요.

8 ⑪ **Pale Orange**, ⑥ **Yellow
Ocher**, ㉚ **Brown**을 팔레트에 칠하
고 색을 섞어 의자의 다리를 칠해요.

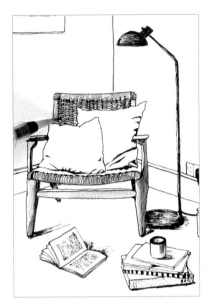

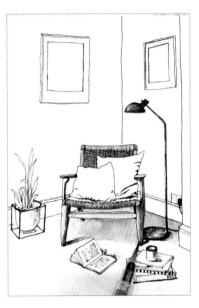

9 팔레트에 ⑥ Yellow Ocher, ㉚ Brown을 섞어 워터브러시로 라탄의 짜임을 가볍게 칠해요.

10 팔레트에 ㉚ Brown, ㉜ Dark Brown을 섞어 의자의 어두운 부분을 칠하고 ⑥ Yellow Ocher, ㉚ Brown을 섞어 바닥을 연하게 칠해요.

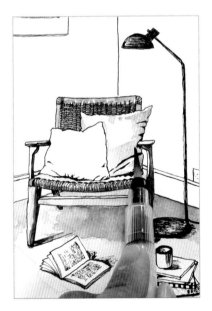

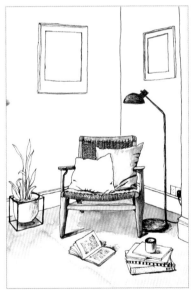

11 ㉟ Olive, �554 Gray를 섞어 쿠션을 칠해요. ㉚ Brown을 더해 섞어 쿠션의 어두운 부분을 칠해요.

12 팔레트에 ⑪ Pale Orange, ㊸ Mint Green, �554 Gray를 적당히 섞어 의자 뒤의 벽을 옅게 칠해요.

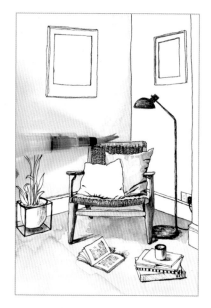

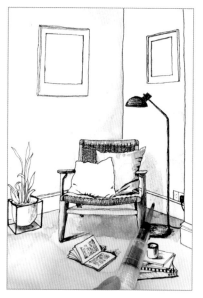

13 의자 뒤 모서리는 **12**에서 만든 색에 **54** **Gray**를 좀 더 섞어 살짝 어둡게 표현해요.

14 **13**에서 사용한 색으로 벽에 비치는 의자의 그림자를 칠해요.

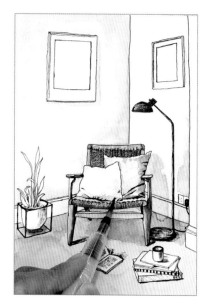

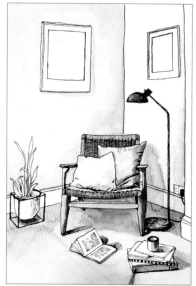

15 팔레트에 **6** **Yellow Ocher**와 **54** **Gray**를 섞어 앞쪽 쿠션의 주름과 어두운 부분을 연하게 칠해요.

16 팔레트에 **6** **Yellow Ocher**, **32** **Dark Brown**, **53** **Charcoal**을 섞 어 책, 컵의 어두운 부분과 그림자 를 칠해요.

17 ㉟ Olive로 화분의 식물을 칠해요. 아래쪽을 좀 더 진하게 여러 번 겹쳐 칠해요.

18 펜으로 칠한 식물에 워터브러시로 붓질해 부드럽게 색을 풀어요.

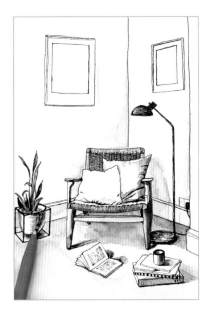

19 �54 Gray로 화분을 칠하고 워터브러시로 부드럽게 붓질해요.

20 ㊺ Sky Blue로 심심한 액자에 바다를 그리고 워터브러시로 색을 부드럽게 풀어요.

 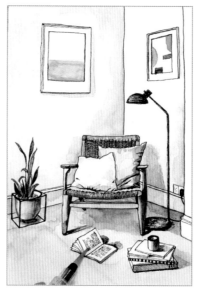

21 ㉟ **Olive**, ㊺ **Sky Blue**, ⑥ **Yellow Ocher**로 간단한 도형을 그려 옆의 액자를 채워요.

22 팔레트에 �54 **Gray**를 칠하고 물을 섞어 액자 테두리와 책을 가볍게 칠해요.

──〈 **완성** 〉──

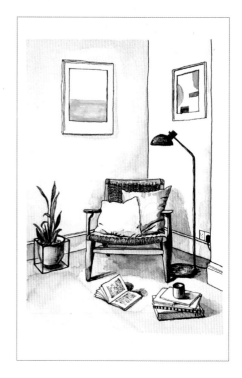

전체적인 완성도를 보며
팔레트의 무채색으로
명암을 정리하고 마무리해요.

내 방 한편

내가 좋아하는 공간을 그려 봤다면 이번에는 내 방을 그려 볼까요? 매일 커피를 따라 마시는 커피 잔,

작은 액자와 일기장이 있는 책상, 그리고 그 주변의 소소한 소품들.

내 손때가 묻은 익숙한 나의 공간을 그림으로 그려 보면 색다른 즐거움을 느낄 수 있을 거예요.

앞서 배웠던 스케치와 채색 방법을 응용하여 내 방 한편을 그려 보아요.

─(Color)─

4 Yellow 6 Yellow Ocher

11 Pale Orange 27 Lilac

30 Brown 32 Dark Brown

35 Olive 37 Yellow Green

49 Blue Celeste 53 Charcoal

54 Gray

─(Additional)─

피그먼트 펜
도자기 팔레트
마스킹 테이프 15mm

─(Tip)─

이번 그림은 그리는
방법을 참고해 각자
애정이 담긴 공간을 그려 보세요.

1 피그먼트 펜으로 책상 위 선반을 그려요.

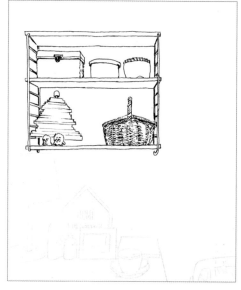

2 선반 위에 아기자기한 작은 인테리어 소품과 바구니를 그려요.

3 라탄 소품함의 짜임을 그려요.

4 책상 위에 있는 스탠드, 액자, 커피 잔, 책 등을 그리고 책상 옆 소파를 그려요.

5 ⑪ **Pale Orange**로 선반과 스탠드의 밝은 나무색을 칠해요.

6 ④ **Yellow**로 **5**에서 칠한 색 주위를 덧칠해 밝은 나무색을 표현해요.

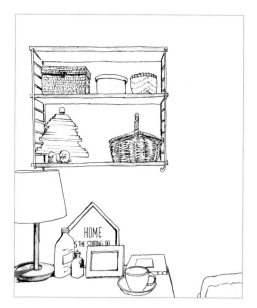

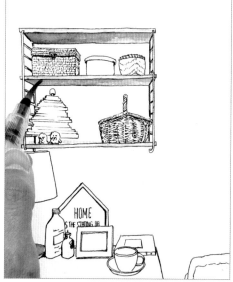

7 워터브러시에 물을 묻히고 칠해 둔 색을 부드럽게 문질러 선의 경계를 풀어요.

8 팔레트에 ⑥ **Yellow Ocher**, ㉚ **Brown**, ㉞ **Gray**를 섞어 선반의 아래쪽 어두운 부분을 칠해요.

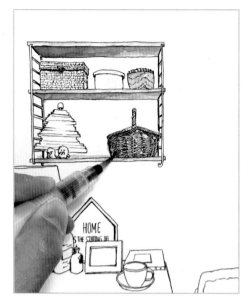

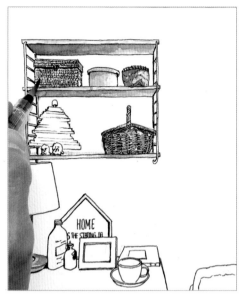

9 8에서 섞어 둔 색으로 라탄 바구니의 어두운 부분도 칠해요.

10 팔레트에 ③⓪ Brown, ③② Dark Brown 등 브라운 계열을 섞어 나무 소품을 칠해요.

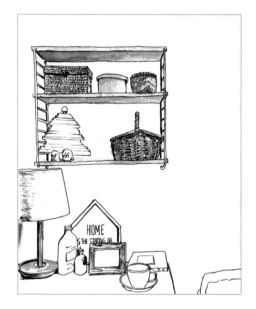

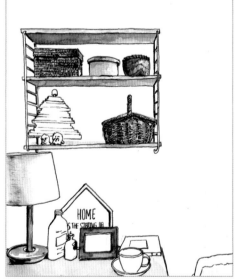

11 ⑤④ Gray로 조명 갓의 어두운 부분을 칠하고 워터브러시로 색을 풀어요.

12 팔레트에 ⑥ Yellow Ocher, ⑤④ Gray를 섞고 워터브러시로 책상의 밝은 나무색을 칠해요.

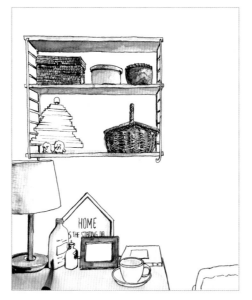

13 팔레트에 칠한 ⑤⁴ Gray에 물을 섞어 크림
통과 컵의 그늘진 부분을 칠해요.

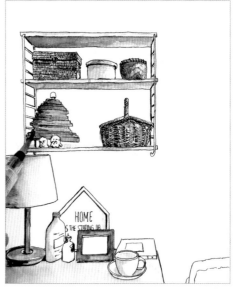

14 ③⁷ Yellow Green, ③⁵ Olive, ③² Dark
Brown을 팔레트에 칠하고, 워터브러시로
색을 묻혀 나무 모양 소품을 칠해요.

15 ⑤⁴ Gray에 물을 섞어 워터브러시로 나무
앞 작은 장식을 칠해요. 액자 안에는 자유
롭게 그림을 그려요.

16 같은 색으로 컵 받침과 컵의 어두운 부분,
그리고 소파의 색을 칠해요.

17 팔레트에 54 Gray, 53 Charcoal을 칠하고 색을 섞어 소파 주름을 칠해요.

18 팔레트에 11 Pale Orange, 49 Blue Celeste, 54 Gray, 27 Lilac, 6 Yellow Ocher를 섞어 벽을 옅게 칠해요. 아래쪽 벽은 54 Gray를 좀 더 섞어 칠해요.

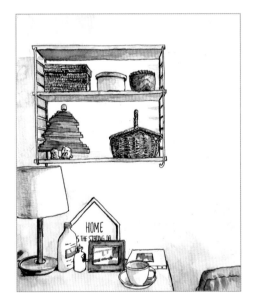

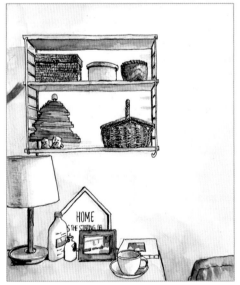

19 팔레트에 32 Dark Brown, 53 Charcoal, 54 Gray를 섞어 책상 뒤쪽의 벽과 책상 위 소품의 어두운 부분을 칠해요.

20 선반 옆쪽 어두운 부분도 칠해요.

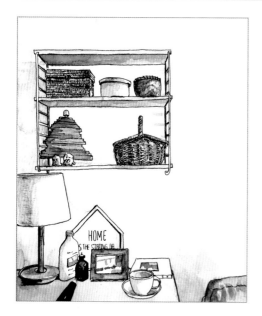

21 ㉜ **Dark Brown**으로 작은 디퓨저 병을 칠해요.

───〈 완성 〉───

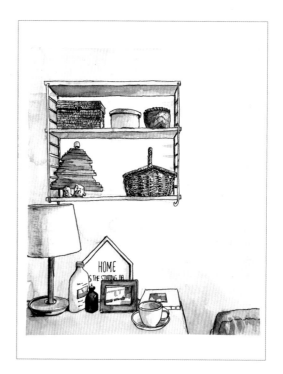

마스킹 테이프를 떼어 마무리해요.

어반 스케치

피그먼트 펜으로 스케치하는 것이 익숙해졌다면
눈길을 사로잡는 예쁜 카페나 건물, 멋진 거리의 풍경 등을 사진에 담아 그려 볼까요?
선이 삐뚤다거나, 실제와 똑같지 않아도 괜찮습니다.
손그림 느낌이 물씬 느껴지는 회화적이고 정감 어린 그림이 될 거예요.

— Color —

5	Golden Yellow	6	Yellow Ocher	8	Deep Orange	9	Orange
11	Pale Orange	30	Brown	31	Chocolate	32	Dark Brown
33	Khaki Brown	35	Olive	39	Green	53	Charcoal
54	Gray						

— Additional —

피그먼트 펜
도자기 팔레트

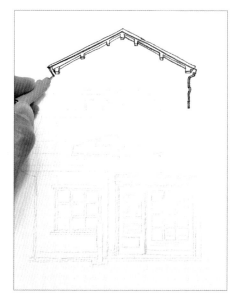

1 카페의 지붕을 그려요. 그리는 대상이 복잡하다면 연필로 간단하게 스케치하고 그려도 좋아요.

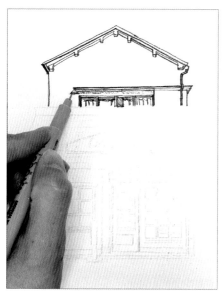

2 창문과 창틀, 커튼을 그려요.

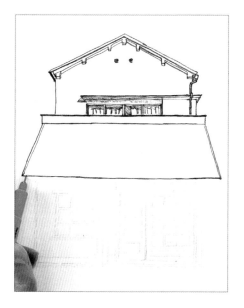

3 카페의 지붕을 그려요.

4 지붕의 나무를 그려요. 간판 부분은 남겨두고 그려요.

5 지붕 가운데 간판 틀을 그려요.

> **Tip** 자로 잰 듯 반드한 선으로 그리지 않아
> 도 괜찮아요.

6 카페의 벽과 큰 창문, 입간판을 그려요.

7 카페 출입구와 기둥, 출입구 주변 창틀을
그려요.

8 카페의 벽과 데크, 큰 창문, 입간판을 그
려요.

9 팔레트에 ⑤ Golden Yellow, ⑥ Yellow Ocher, ⑪ Pale Orange를 섞어 카페 벽면을 칠해요.

10 워터브러시로 ⑨ Orange를 지붕 전체에 칠하고, 나무의 경계 부분은 ⑧ Deep Orange로 덧칠해요.

11 팔레트에 ㉟ Olive, ⑤④ Gray, ㉜ Dark Brown을 섞어 지붕 그림자와 창틀을 칠해요. ㉟ Olive에 물을 섞어 2층 창문의 커튼을 칠해요.

12 팔레트에 ㉟ Olive, ⑤④ Gray, ㉜ Dark Brown을 섞어 2층 창 안쪽과 간판 테두리를 칠해요.

13 팔레트에 **32** Dark Brown, **54** Gray 를 섞어 지붕 아래 그늘과 벽의 그림자 지는 부분을 칠해요.

14 같은 색으로 창틀의 테두리와 테두리 아래의 그림자를 칠해요.

15 **5** Golden Yellow와 **30** Brown 펜으 로 문을 칠해요.

16 워터브러시로 문의 색을 부드럽게 풀 어요.

17 🗿 **Chocolate**으로 카페 벽 아래 나무
와 데크를 칠해요. 빛이 앞쪽 데크에 들
어오므로 데크는 연하게 칠해요.

18 워터브러시로 붓질해 부드럽게 선을 풀
어요.

19 🗿 **Dark Brown**으로 카페 입구 위쪽의
어두운 부분을 칠해요.

20 🗿 **Olive**, 🗿 **Dark Brown**, 🗿 **Yellow
Ocher**로 창문 안쪽의 조명과 어두운
부분을 칠해 주세요. 정확하게 묘사하
지 않아도 괜찮아요.

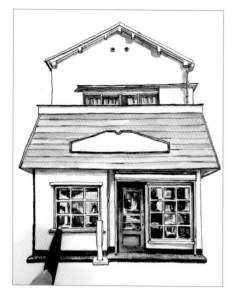

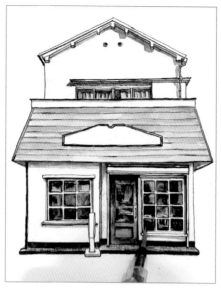

21 옆쪽 창문도 같은 방법으로 내부 공간의 느낌을 표현해요.

22 워터브러시를 사용해 색의 경계만 풀어 준다는 느낌으로 창문에 붓질해요.

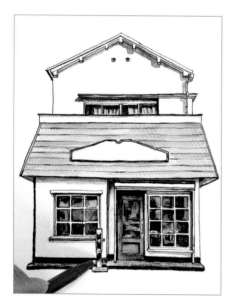

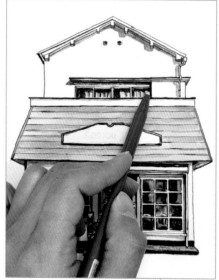

23 54 Gray로 카페 앞 입간판의 옆면을 칠해요.

24 54 Gray로 2층 커튼의 그림자와 창틀의 어두운 부분을 한 번 더 덧칠해요.

25 ㊴ Green으로 간판에 글씨를 써요.

26 ㉝ Khaki Brown으로 2층 지붕의 테두리와 그림자의 시작 부분을 덧칠해 마무리해요.

27 ㉚ Brown으로 배수관을 칠해요.

28 �554 Gray 혹은 �553 Charcoal로 창문의 테두리와 창문 안쪽의 어두운 부분을 한 번 더 칠해 마무리해요.

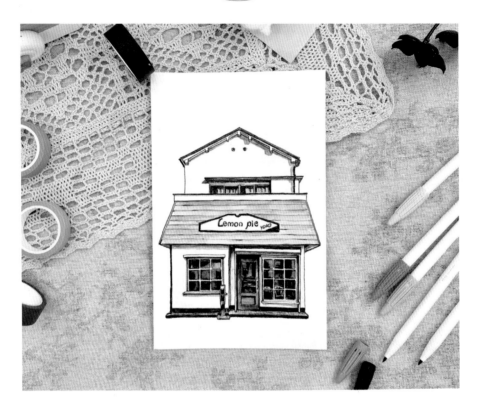

빈센트 반 고흐 - 밤의 카페 테라스

여러분은 좋아하는 화가가 있나요?

세계적으로 가장 많은 사랑을 받는 화가 중 한 명이 빈센트 반 고흐죠.

가장 좋아하는 화가의 그림을 그려 보는 건 분명 멋지고 의미 있는 일일 거예요. 지금까지 배워 본

수성펜의 다양한 표현 방법을 토대로 빈센트 반 고흐의 '밤의 카페 테라스'를 그려 보아요.

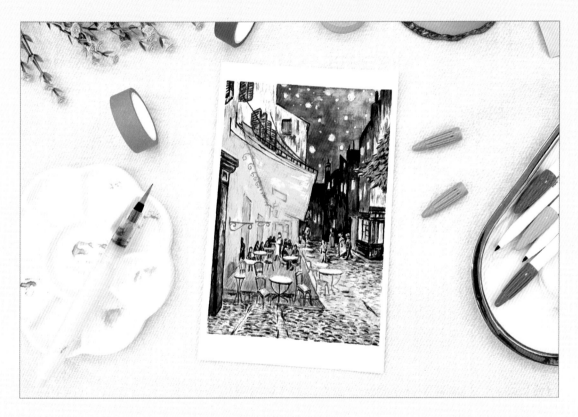

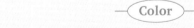 Color — ——— Additional ———

3	Lemon Yellow	4	Yellow	5	Golden Yellow	6	Yellow Ocher
9	Orange	33	Khaki Brown	37	Yellow Green	39	Green
46	Light Blue	47	Royal Blue	49	Blue Celeste	51	Prussian Blue
2	Black						

마스킹 테이프 15mm

화이트 젤 펜

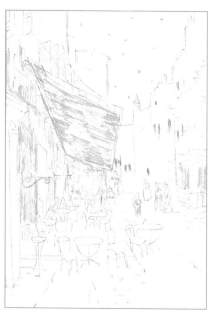

1 연필로 연하게 스케치하고 테라스 아래쪽 천막과 벽의 밝은 부분을 ③ Lemon Yellow로 칠해요.

2 ③ Lemon Yellow로 칠한 주위를 ④ Yellow로 한 번 더 덧칠하고 건너편 건물의 창문과 별을 칠해요.

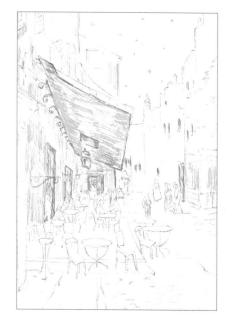

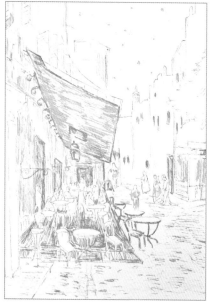

3 ⑤ Golden Yellow로 테라스 천막의 테두리와 문틀을 칠해요.

4 ⑤ Golden Yellow로 테라스 바닥과 테이블, 길과 건너편 건물의 창문도 칠해요.

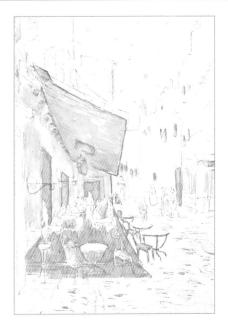

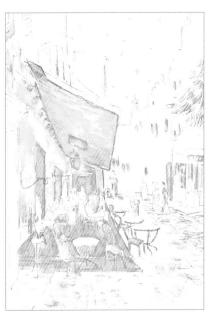

5 워터브러시에 물을 묻혀, 칠해 둔 색들의 선을 부드럽게 풀어요.

6 ㊲ Yellow Green으로 테라스의 벽, 테라스 앞쪽의 나뭇잎, 거리를 지나가는 사람들의 그림자 등을 칠해요.

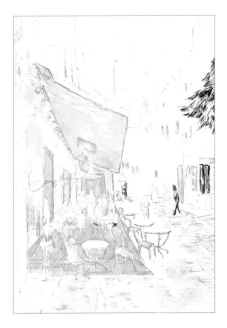

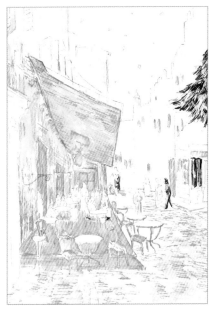

7 칠해 둔 부분의 범위를 좀 더 넓혀 사람의 형태, 나뭇잎의 좀 더 진한 부분 등을 ㊴ Green으로 덧칠해요.

8 ⑤ Golden Yellow로 테라스 안쪽 문, 차양의 테두리, 바닥을 덧칠하고 길도 중간중간 가로 방향으로 칠해요.

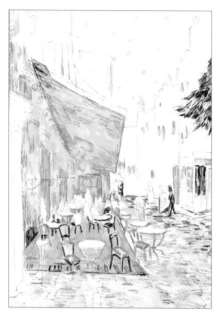

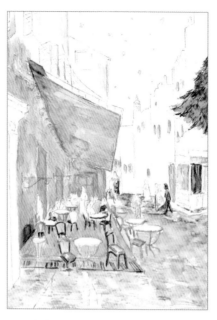

9 🟢 **Khaki Brown**으로 테라스 안쪽 테이블과 의자, 나무 근처의 바닥과 사람 등을 칠하고 ⑥ **Yellow Ocher**로 테라스 벽과 테두리를 조금씩 덧칠해요.

10 칠해 둔 색들을 워터브러시로 부드럽게 풀어요.

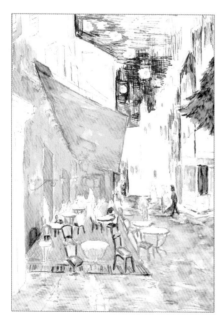

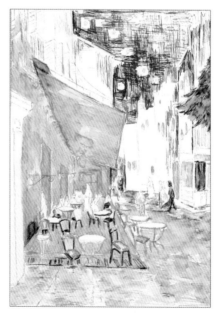

11 🟢 **Light Blue**와 🟢 **Royal Blue**를 겹쳐 별무리 주변의 밤하늘과 테라스 건너편 건물의 윗부분을 칠해요.

12 🟢 **Blue Celeste**로 테라스가 있는 건물의 2층과 밤하늘의 위쪽 밝은 부분을 칠해요.

218

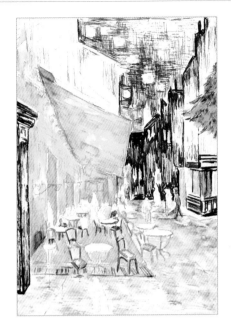

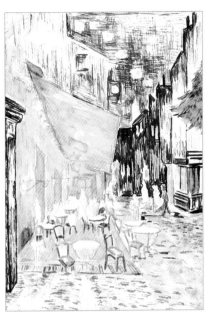

13 ⑤① **Prussian Blue**로 테라스 앞쪽의 문틀과 건너편 건물을 칠하고 테라스 건너편 상점을 그려요.

14 ㊻ **Light Blue**, ㊼ **Royal Blue**로 테라스 건물 위쪽을 살살 칠하고 ㊾ **Blue Celeste**로 바닥을 칠해요.

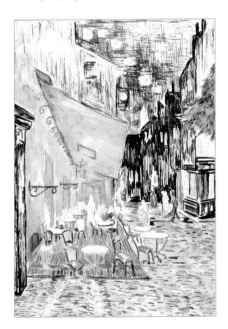

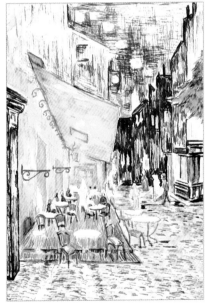

15 ⑤ **Golden Yellow**, ⑨ **Orange**로 테라스 바닥의 나뭇결, 길 건너편 사람의 옷, 상점의 창문 등을 칠해요.

16 ⑤ **Golden Yellow**, ⑨ **Orange**, ⑥ **Yellow Ocher**를 가로 방향, 짧은 선으로 칠해 바닥을 채색해요.

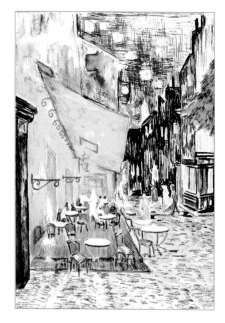

17 테라스 앞쪽 문틀의 색을 워터브러시
로 부드럽게 풀어요.

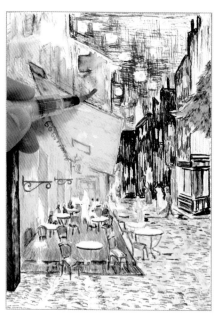

18 테라스 위쪽의 건물 색을 워터브러시
로 부드럽게 풀어요.

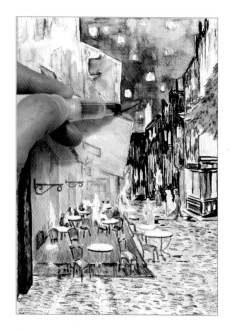

19 별이 반짝거리는 부분을 제외한 나머
지 밤하늘의 색을 워터브러시로 부드
럽게 풀어요.

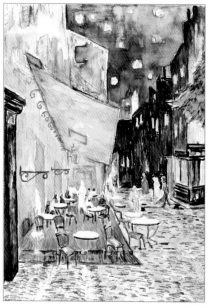

20 맞은편 건물은 워터브러시에 물기를
빼고 가볍게 붓질해요.

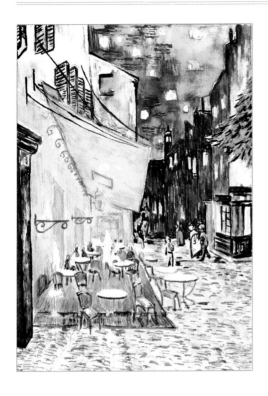

21 색이 건조되면 ㊼ Royal Blue로 하늘을 덧칠해요. �51 Prussian Blue로 테라스 위쪽 창문과 차양 고정 줄, 상점의 창문을 그리고, 사람의 형태와 나무의 어 두운 부분을 칠해요.

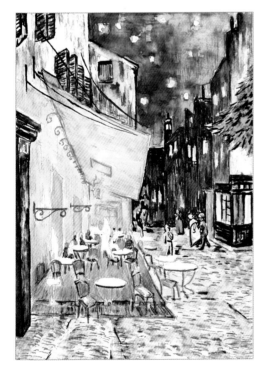

22 21에서 칠한 하늘을 워터브러시로 붓질해요. 건조 되면 ㊼ Royal Blue로 테라스 건물 위쪽과 테라스 앞의 바닥을 덧칠하고 가볍게 붓질해요.

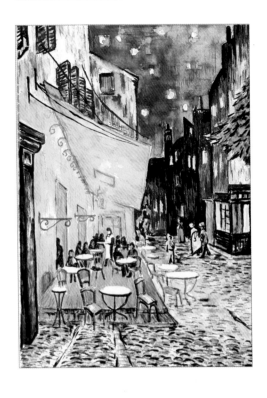

23 ㉛ Prussian Blue로 건너편 건물의 외곽선을 덧칠하고 ㉝ Khaki Brown으로 테라스에 앉아 있는 사람들과 테이블, 의자를 그려요. ❷ Black으로 사람들과 맞은편 건물을 덧칠해요.

> **Tip** 이제껏 칠했던 색들로 바닥을 채워 바닥의 질감을 살려요.

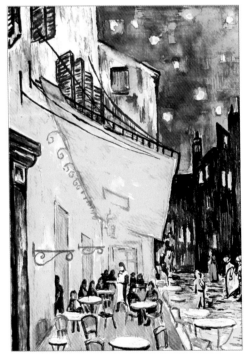

24 ❷ Black으로 차양 위의 고정대를 그려요.

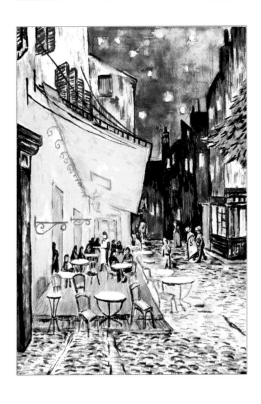

25 칠한 색들을 물기 뺀 워터브러시로 살살 붓질해 정리
해요.

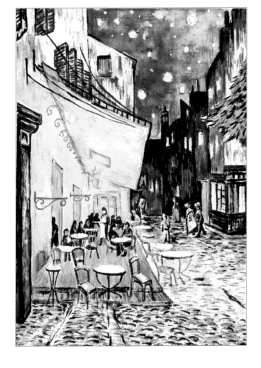

26 화이트 젤 펜으로 테라스의 가장 밝은 부분과 반짝이는
별, 테이블의 하이라이트를 표현해요.

—⟨ 완성 ⟩—

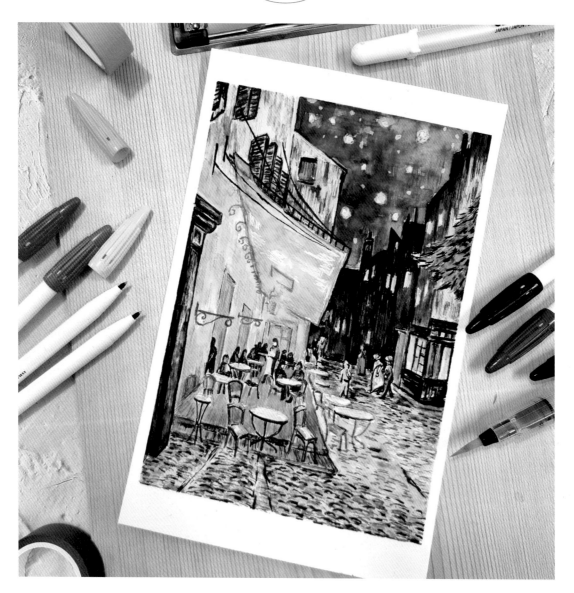

마스킹 테이프를 살살 떼어 완성해요.

Part
10

Pluspen Watercolor

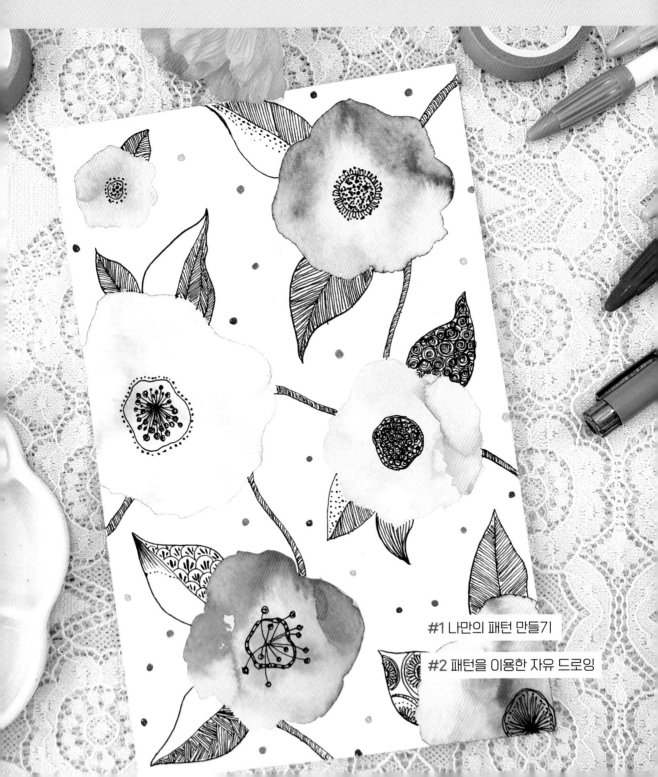

My Pattern

패턴과 함께 그리는
수성펜 수채화

#1 나만의 패턴 만들기

#2 패턴을 이용한 자유 드로잉

나만의 패턴 만들기

통화 중에 혹은 회의 시간에 무의식적으로 종이 한편에 그림을 그려 본 적 있으신가요?

때로는 계획 없이 자유롭게 생각나는 대로 그리는 그림이 더 솔직해 보이고 마음에 와닿기도 하죠.

벽지에 무늬를 그리듯 생각을 비우고 차곡차곡 줄을 긋고 여백을 채워 가다 보면

어느 순간 마음도 편안해지고, 종이 위에는 예쁜 그림이 완성되어 있을 거예요.

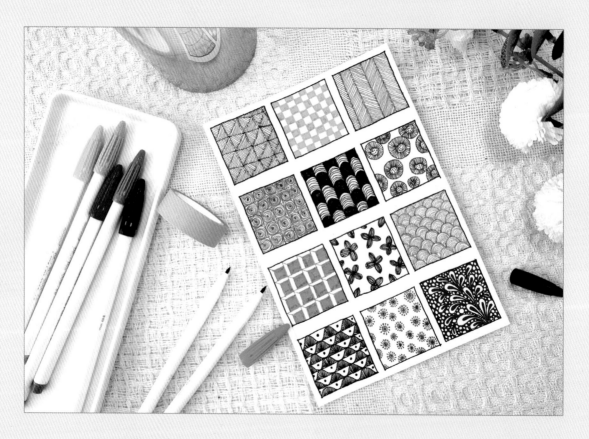

—(**Color**)—

5 Golden Yellow 6 Yellow Ocher 9 Orange

13 Red Wine 14 Coral 23 Purple

37 Yellow Green 40 Dark Green 42 Emerald Green

46 Light Blue 49 Blue Celeste 52 Indigo

—(**Additional**)—

피그먼트 펜

—(**Tip**)—

이번 그림은 여러분이
좋아하는 색이나 자연스레
손이 가는 색으로
자유롭게 그려 보세요.

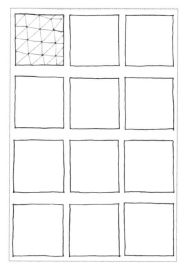

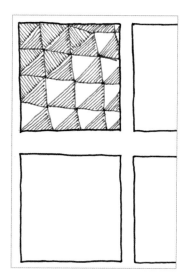

1 피그먼트 펜으로 한 변이 약 5cm인 정사각형을 도화지에 여백을 맞춰 그려요.

2 사선으로 줄을 긋고 삼각형 모양의 그물 패턴을 그려요.

3 각 삼각형 안에 가로줄과 세로줄이 반복되는 패턴을 그려요.

4 칸의 끝까지 가로줄과 세로줄 패턴을 반복해서 채워요.

5 원하는 색으로 촘촘한 가로세로 선을 그려요.

6 각 사각형을 한 칸은 칠하고 한 칸은 비워 두는 방식으로 칠해요.

7 일정한 간격으로 세로선을 4~5 개 그려요.

8 각 세로선을 기준으로 빗살무늬 가 대칭으로 반복되게 선을 채 워요.

9 칸의 끝까지 선을 반복해 채워 요.

10 5와 비슷하게 가로세로선을 그리되 조금 더 간격을 넓혀 그려요.

11 칸 안에 동글동글 나선형을 채 워요.

12 칸이 다 채워지도록 나선형을 그려요.

13 비슷한 간격으로 세로선을 4~5 개 그리고 기와지붕 모양이 되도록 가로선을 그려요.

14 한 칸은 칠하고 한 칸은 반원 모양을 반복해 칸을 채워요.

15 원 안에 작은 원을 그리고 그 안에 점을 찍어요. 듬성듬성 반복해요.

16 그려 둔 원을 중심으로 좀 더 큰 원을 그리고 작은 원에서 큰 원으로 선을 촘촘히 그려요.

17 가로세로선을 그어 칸을 나눠요.

18 각 칸에 짧은 사선과 가로세로 선을 이어 칸 안에 작은 사각형 이 들어 있는 모양을 그려요.

19 안쪽 사각형을 색칠해요.

20 네잎클로버 같은 모양을 듬성 듬성 그리고 잎의 안쪽에는 결을 따라 촘촘한 선을 그려요.

21 칸의 맨 아래쪽에 반원 모양을 4~5개 그리고 각 반원의 사이 사이에 반원을 추가로 그려, 반원을 쌓는 형태로 그려요.

22 각 반원의 안쪽에 반원을 점점 작아지게 반복해 그려요.

23 가로선 6개를 그리고 각 칸에 물결 모양을 그려요. 물결 아래쪽은 반원의 중심으로 모이는 선을 채우고 물결의 위쪽엔 점을 그려요.

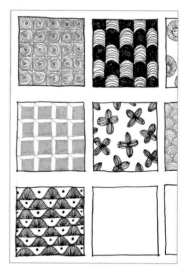

24 23의 패턴을 반복해서 채워요.

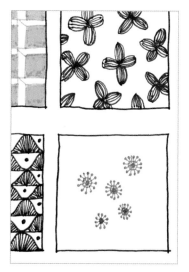

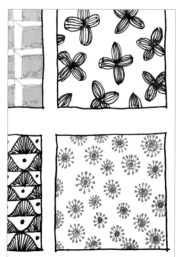

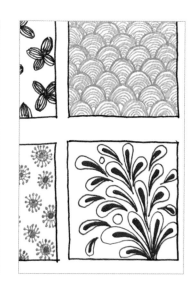

25 작은 동그라미 두 개를 겹쳐 그리고 그 주위에 민들레 홀씨처럼 작은 점과 선을 그려요.

26 25의 형태를 반복해 칸을 채워요.

27 맨 아래쪽에 물방울을 5개 그리고 그 사이사이 퍼져 나가는 물방울들을 그려요. 물방울의 가운데 부분을 채워 칠해요.

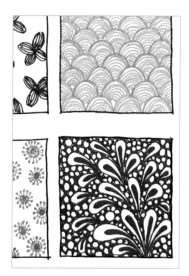

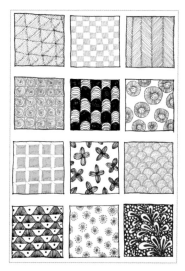

28 바탕에 작은 물방울을 그리고 물방울을 제외한 나머지 부분은 색을 칠해 칸을 채워요.

29 가로, 세로, 곡선, 원의 형태로 다양한 패턴을 만들 수 있어요. 응용해서 여러 가지 색들로 패턴북을 만들어 보세요.

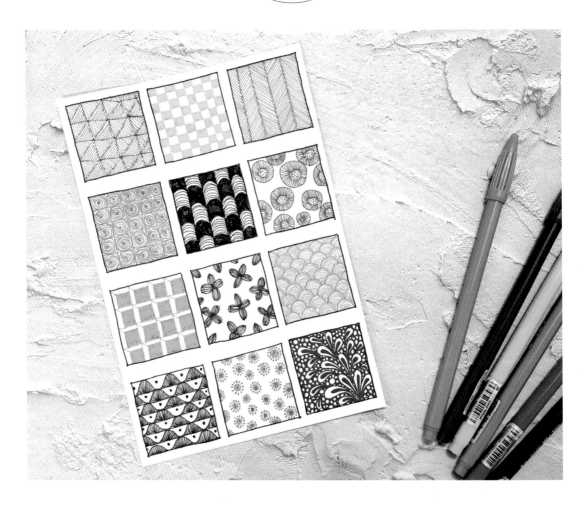

패턴을 이용한 자유 드로잉

수성펜으로 패턴만 그려도 멋지지만 수성펜 수채화를 응용해 그린다면
더욱더 멋진 표현을 할 수 있어요. 수성펜의 번짐과 피그먼트 펜의 섬세함을 활용해
자유로운 드로잉 작품을 완성해 보아요.

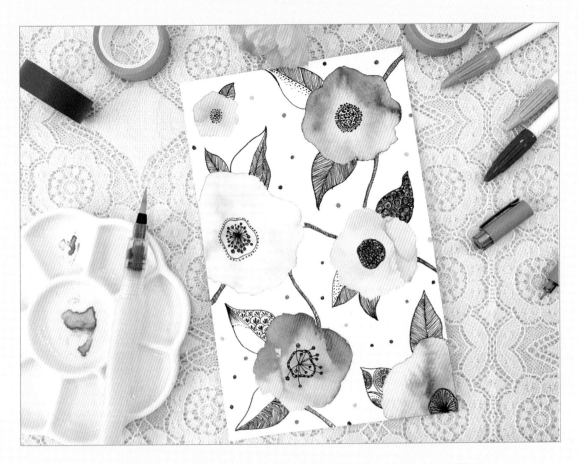

⎯ Color ⎯

4 Yellow **9** Orange

14 Coral **26** Violet

38 Lime Yellow **50** Peacock Blue

51 Prussian Blue **403** F-Pink

⎯ Additional ⎯

피그먼트 펜
도자기 팔레트

⎯ Tip ⎯

색과 팬턴을 응용해서 자유롭게
표현해 보세요. 패턴을 그릴 때는 너무
복잡한 모양만 있으면 산만해질 수 있으니
여백과 직선, 곡선을 혼합해
밸런스를 맞춰 주세요.

・ **H o w t o d r a w** ・

1 팔레트에 �51 **Prussian Blue**, ㊳ **Violet**을 섞어 구름 형태의 꽃을 그리고 �50 **Peacock Blue**, ㊳ **Lime Yellow**를 섞어 좀 더 큰 꽃을 그려요.

2 아래쪽 빈 공간에도 앞서 사용한 색을 섞어 꽃을 그려요.

3 ⑭ **Coral**, ⑽ **F-Pink**를 팔레트에 칠하고 두 색을 섞어 빈 공간에 꽃을 그려요.

4 ⑨ **Orange**, ④ **Yellow**를 팔레트에 칠해 쓰고, **3**의 색을 살짝 더해 섞어 나머지 공간에 작은 꽃들을 그려요.

5 색이 완전히 건조되면 꽃의 가운데에 꽃술 형태로 선을 그리고 선 끝에 크고 작은 동그라미를 그려요.

6 그려 둔 꽃술 주변에 테두리를 그리고 테두리 외곽으로 점선을 그려요.

날마다 수성펜 수채화

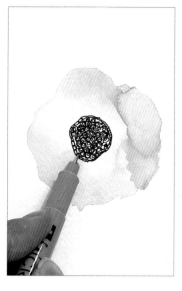

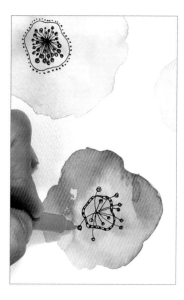

7 파란 꽃에는 가운데에 동그라미를 그리고 점을 콕콕 찍어 채워요. 원 바깥쪽으로 점을 두르고 선을 연결해요.

8 비슷한 패턴으로 노란색 꽃에도 동그라미를 그리고 안쪽에 작은 나선형 무늬를 그려 채워요.

9 꽃마다 조금씩 응용해서 꽃술의 형태를 자유롭게 표현해요.

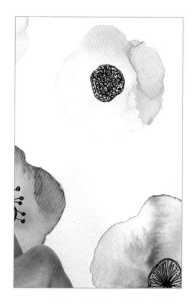

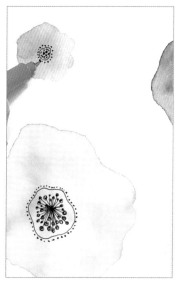

10 구석의 꽃은 가운데에 반원을 그리고 원의 중심에서 사방으로 선을 그린 후 선 끝에 점을 찍어요.

11 작은 꽃에는 좀 더 작고 촘촘하게 점을 찍어요.

12 꽃술을 완성했다면 꽃 주변 빈 공간에 잎의 테두리를 그려요.

13 잎맥을 그리듯 잎의 가운데에 선을 그리고 사선으로 선을 채워 잎을 완성해요.

14 앞에서 배운 나선형, 사선, 점의 형태를 응용해서 노란 꽃의 잎을 채워요.

15 잎의 반을 나눠, 한쪽은 겹쳐 그린 반원 안에 긴 물방울무늬 패턴을 채우고 나머지 반은 선과 점으로 꾸며요.

16 아래쪽 잎은 반을 나눠 한쪽은 여백으로 두고 한쪽은 여러 방향의 사선으로 채워요.

17 아래쪽 보라색 꽃의 잎은 반원을 두 개 겹쳐 그리고 그 안에 꽃을 반복해 그려 채워요.

18 연두색 꽃의 잎은 선을 여러 번 나눠 빗살 무늬가 대칭이 되도록 빗금을 반복하여 면을 채워요.

19 맨 위의 꽃은 잎의 반을 나눠 반은 사선으로 채우고, 나머지 반은 선 주변에만 점을 찍어요.

20 꽃과 꽃 사이에 줄기를 잇듯 얇은 선을 그리고 안쪽은 촘촘하게 사선으로 채워요.

21 꽃을 그린 색들로 꽃과 잎의 여백에 색색깔 작은 점들을 찍어요.

── 완성 ──

수성펜과 피그먼트 펜으로
패턴을 자유롭게 응용해
멋진 작품을 만들어 보세요!

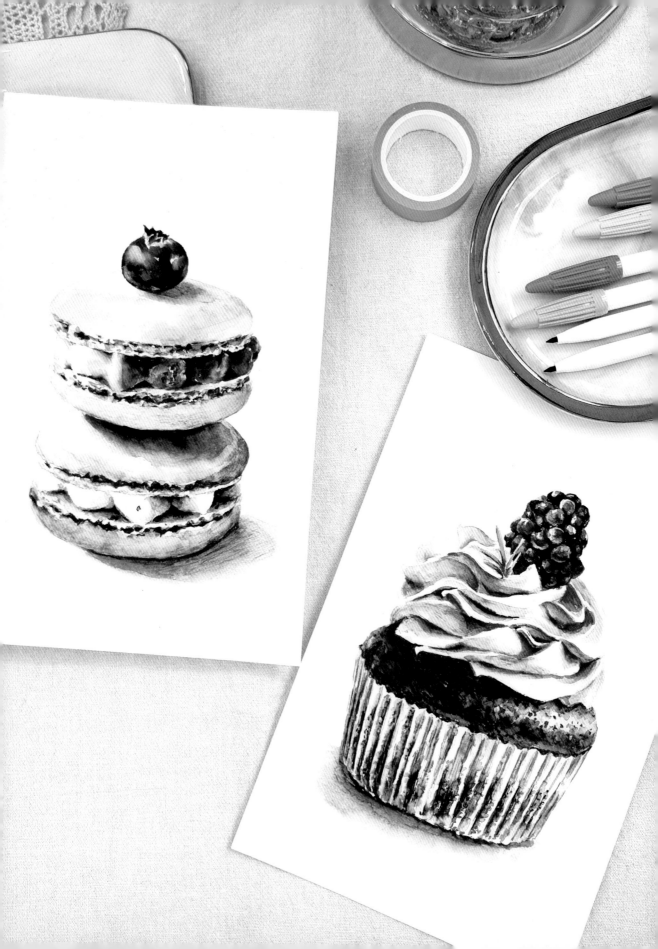

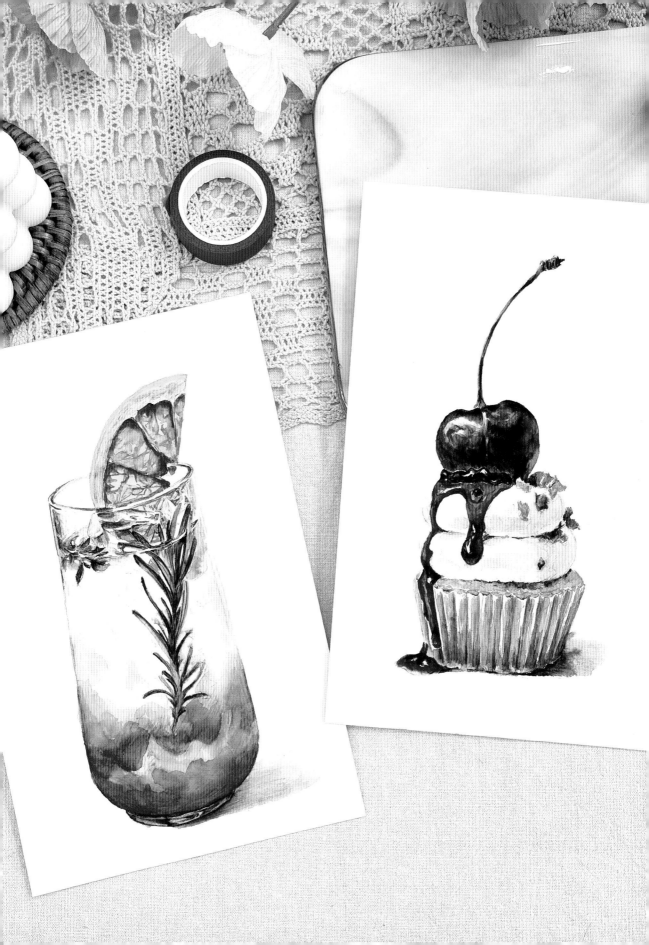

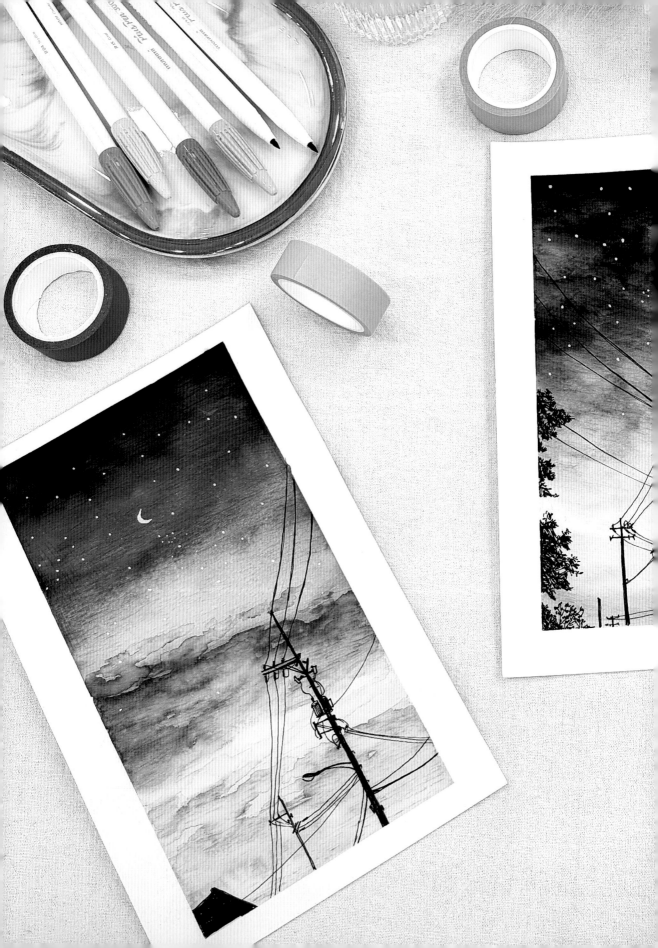

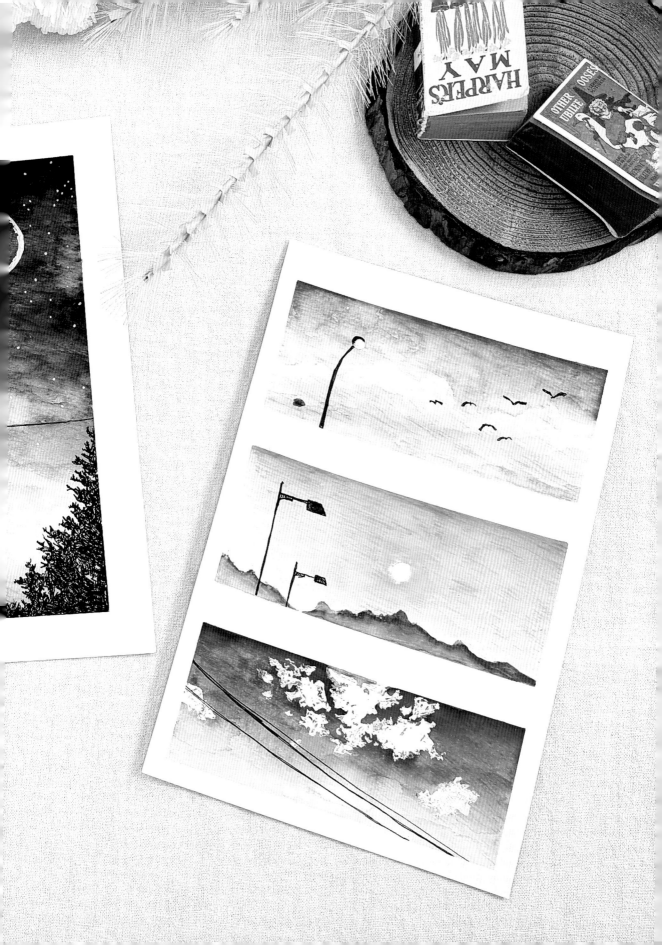